THINK
THINGS
ON
ARCHI
TECTURE

建築

文雜

彭展華／著

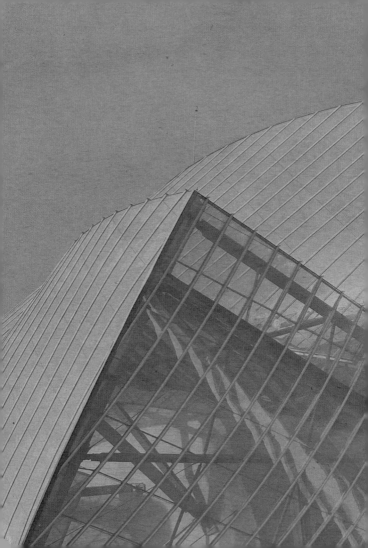

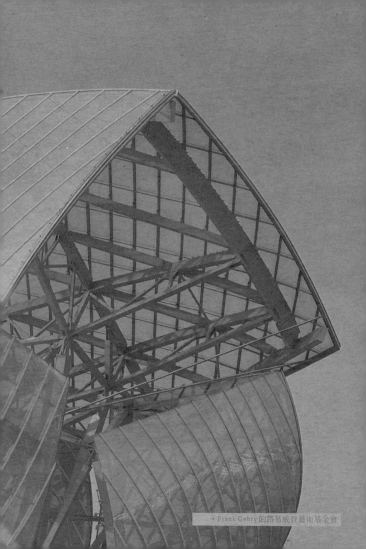

→ Frank Gehry 的路易威登藝術基金會

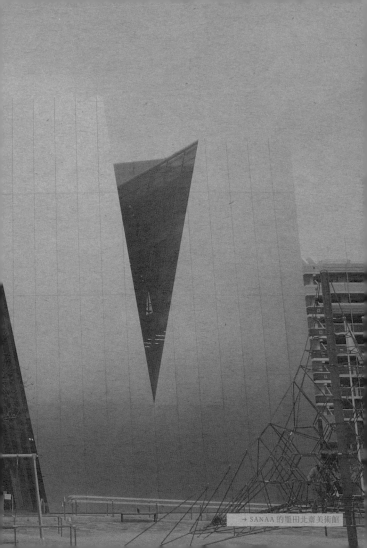

→ SANAA 的墨田北齋美術館

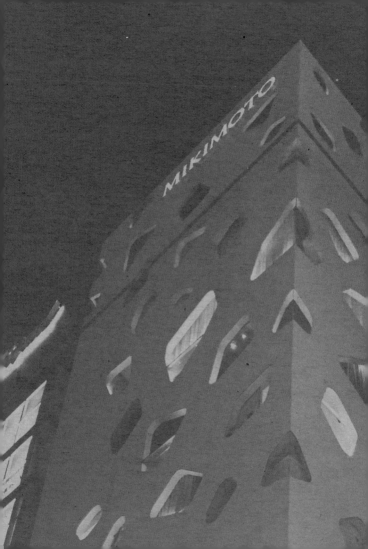

MIKIMOTO

→ 伊東豊雄的 MIKIMOTO 大樓

→ 藤本壯介的直島涼亭

目錄

01 意識——從理論中發展空間

05 現場——走在建築前線

FOREWORD

序

序一：紙上談建築，用文字築四方城

近年來，本地一個有關粗獷建築的研究項目，掀起了社會上的建築思潮討論，彭展華（Bob Pang）與他的團隊將不少其貌不揚的水泥建築帶到大眾視野及鎂光燈下，在香港這個玻璃之城，讓我們看到樸實無華的建築，看懂這些平凡裡的不平凡。城市裡除了具集體回憶的建築需要被保育，還有具美學設計、因地制宜的建築需要被關注。

生於斯，長於斯的彭展華，出走大世界，往遊倫敦、維也納及上海等各地，長期關注本地建築，也分享不少世界建築的見聞，不遺餘力地將學術知識普及化。

建築是科技、城市規劃，也是藝術、人文、生活，書中提及「Michelangelo、Leonardo da Vinci等大

師除了是建築師外，也是畫家、哲學家、詩人、科學家及工程師」。彭展華除了是建築師，也是作家、策展人的多重身份，在短短數年，先後帶來了「粗！——未知的香港粗獷建築」、「知與未知——香港粗獷建築檔案」展覽，以及《未知的香港粗獷建築》一書。

有晚路過展覽場地合舍，夜深關門的時分，玻璃門後隱約有光。趨前看看，一個提著雞毛帚勤勤勉勉打掃的背影，別過頭來，原來是他，正在清理落在展品上的塵埃。我問，這不是徒勞無功嗎？只是將塵埃從一處移到另一處，終究還是會落下。他聳聳肩，繼續打掃。大抵是來自建築師的執念，為明日到訪的觀眾帶來一塵不染的展覽空間。首先接納世界的不完美，然後自我完善，事事盡善盡美。

今次出版的《建築文雜》，將散見各處的文章重

新梳理，綴句成文，輯錄成書。將複雜的建築術語和理論，化成淺白簡易的文字。在紙上探視建築物最原始的物料和形態，觀察社會現象和歷史脈絡，帶來生活的哲問與反思。漫遊世界各地，再回顧我城。

建築可以分得很細，各式各樣的主義，但也不用分得那麼細。西班牙天才建築師Antoni Gaudí的名言：「直線屬於人類，而曲線屬於上帝。」（The straight line belongs to men, the curved one to God.）除了反映他的信仰，設計以大自然為師，也讓大眾明白建築不是追求鬼斧神工，炫耀新科技，設計的目的是回歸人本。

作為建築師，理性創意與感性創造不可或缺。近來與友人閒聊中得悉，原來Bob除了是建築師，也是一位聖誕樹設計師，設計了不少天馬行空、閃閃亮

亮的藝術裝置，一直為小孩子們築夢，如書中所言：

「靈感源於情感」。

林曉敏

《香港遺美》作者

序二：關鍵還是人

還記得十多年前做雜誌編輯時，有緣跟一位建築師同遊巴塞隆拿，他帶我走過Antoni Gaudí的經典建築，從各種細節告訴我大師的設計意念。

到今日，仍記得建築師解釋Gaudí如何用一片落葉的形態，創作出一座街市的頂部。Casa Batlló中間天井位的深藍色，是用上漸變顏色由頂樓的深沉到地下的淺淡，那是因為Gaudí希望每層樓享受到相近的光線，背後是人人平等的概念。

當走到Casa Milà的樓梯上，建築師叫我嘗試捉著扶手上一次樓梯，再轉身落一次，會有不同感受。天呀！當我親身接觸過後，發覺扶手的形狀竟然暗藏兩個方向，且線條做工完全合乎人體工學，右手扶著往上行，左手觸著向下落，同一道扶手，上落樓梯竟然

會有兩種觸感！

這是我第一次發覺，建築是有生命的，可用眼耳口鼻五官去感受；同時期待，將來身邊有位建築師，會以最貼近生活的方式，言簡意賅向我講解世上每座建築的故事。

哪管這位建築師只是彭展華，而不是吳彥祖。

彭展華當然沒有吳彥祖的美貌，甚至「身體力行」打破我們對建築師的性感幻想，但他卻很擅長用人性的角度、親切的語調，跟讀者談建築。他的文章不以權威建立一套學說，也不用艱深理論嚇怕門外漢，純粹以建築作為出發點，帶我們走進生活範疇，思考建築、空間、設計、社會的各種可能，從字裡行間，透視世界的不同面向：一座東京的幼稚園，會激起他對教育制度的反思；一間咖啡店的設計，能讓

他帶出公共空間的討論；英國的一家圖書館，功能上竟然可調節都市人的情緒？

大概關鍵還是人。無論是建築設計，抑或是文章風格，殊途同歸，都從人的需要去細想。

如果寫文章和製作書本也是一次建築工程，翻開這本書，進入此世界，你大可靜靜地安躺其中，享受一趟思考的旅程。

呂嘉俊
《味緣香港》作者

序三：可以搭車睇的建築書

　　作者Bob在自序中寫到，出版此書的動機，源自去年某天，我提及關於結集文章的想法——差點把它忘記了，當刻只屬隨隨便便的閒聊，意義不大，但我還是十分慶幸曾經說出來，讓讀者得到這些值得結集成書的建築文章。

　　近年認識的朋友當中，不缺文筆優秀，平日喜歡寫文章分享看法的建築師，而他們口徑大都一致：樂於寫建築，可是十分不願意寫「很建築」的文字。

　　每次我都會開玩笑回應：那就是偶像派一般，常希望被看見外表以外的實力！

　　猜想意思大概是，建築師有意識地選擇不用他們的專業身份，高高在上地把讀者壓下去，期望內容都是親民的，深入淺出，不願建立某種門檻，只讓懂建

築的人去閱讀建築。

Bob也是這樣的一位建築師╱作者。

回看他的第一本作品《未知的香港粗獷建築》，雖然已經極盡所能地直接、淺白，然而研究題目本身涉及大量社會背景與建築學問，無可避免地肩負起份量，難言輕鬆，必須正襟危坐。

相比之下，此書更能看得見作者的從容。

如果將前作比喻為一場發生於大學建築系講課的演說，今次便是朋友之間吃飯時的閒話家常，顯得格外自在。

擔子卸下來，可以忠於自己——此刻他只是個到處瀏覽世界建築案例的人，不必掛上建築師身份，邊走邊說，就像你我他，一個對建築有興趣與想法的人，一時興起的交流，為什麼不。

筆調輕描淡寫，內容大都點到即止，甚至有點吊胃口的味道，叫人心掛掛馬上Google，自發去深入了解。

細讀此書初稿，禁不住想起，自己寫的第一本旅行筆記，同樣在異地回看香港；而作為對比參照的對象，往往都包括建築，因為那是城市穿著的一層外衣，直接反映了人與生活的質素。

這也是《建築文雜》至為精彩的部份：書內提到印度House on Pali Hill的舊樓重建項目、反客為主由社區關係主導的曼谷商場、米蘭的垂直森林大廈，以至由東京SANAA事務所設計的勞力士學習中心等，都屬於讀完會受到觸動，想了解更多，繼而思考香港、思考城市空間的一些例子。

它不是那種具備無形壓力的建築書，不會煞有介

事地期望你「學到嘢」；不知不覺間，輕輕翻過36篇短文，被作者引領著穿梭不同城市，以建築的視點觀察世界，引發比理論更影響深遠的思考。

一直相信，建築不只是學問，它如飲食、旅行、工藝、時裝等諸如此類，都是所有人生活中的一部份，那麼我們或者可以，嘗試從最生活的層面去閱讀它。

香港需要擁有更多舉重若輕的建築評論，一本平日放在背包，於搭車時掏出來看的建築書，不為做作，只為消磨兩三程車的時間，建構關於文明城市的想像。

陳傑
《香港知埞》作者

序四：建築世界的引路人

　　跟Bob認識，始於2021年在深水埗Openground舉行的「粗！——未知的香港粗獷建築」展覽。當時我剛剛完成自己第一本有關兒童遊樂場史的著作，內容涉及20世紀的現代主義建築、現代藝術，以及香港和國際上的歷史發展，與Bob及其團隊所作的粗獷建築研究，無論在研究的年代範圍、關注的設計風格以至研究歷程中遇到的困難，均有不少共通之處，因而開始交流。

　　當天我在展場遇到兩件趣事。首先是聽到觀眾認為展覽介紹的中文大學建築不算「粗獷」，她覺得該批建築外形乾淨，保養得宜，反而殘舊的唐樓才配得上粗獷的形容。事後跟Bob提起這段小插曲，他非但沒怪責觀眾無視粗獷建築的定義，反而認為自己更應繼

續努力，推動公眾教育。另一件事是，當日我目睹一位散發「大師氣場」的老先生步入Openground，上樓參觀展覽。有留意這個粗獷建築研究計劃的朋友或者都會知道，這位就是設計了培敦中學等本地粗獷建築的建築師潘祖堯先生。在展覽舉行之前，團隊一直未能聯絡上潘先生，這刻卻突然現身，令Bob大受感動。

兩件小事，反映了我對Bob的兩大印象——他不計成本，投放大量心力於建築史研究，並以寫作、展覽等多重方式推廣建築欣賞（architecture appreciation）。他明白公眾教育任重道遠，不急於一蹴而就，在推出2021和2023年兩場展覽、出版其首本著作《未知的香港粗獷建築》之前，早已在雜誌筆耕多年，涵蓋亞非歐美各地案例，從社會議題、藝術、設計理論等角度作討論，親身示範建築的多元性和豐富的詮

釋方式。從這本結集十年文章的《建築文雜》，我們亦會明白，要生產出具影響力的研究計劃之前，首先必須持之以恆地「練功」，讓建築融入日常思考，慢慢累積成創作的深厚根基。

作為遊樂場設計史研究者，我對〈現場——走在建築前線〉一章尤有共鳴。一如當日Bob特地趕回展場，向潘老先生確認身份，並把握機會向前輩討教，這章亦記錄了他與不同建築師和策展人的交流，以及親身走訪各地建築的感受與觀察。不論是遊樂場還是建築物，空間緊扣著所處地域的社會狀況、文化、氣候和城市脈絡，必須親身感受，與相關的設計者和用家對話。

在香港，持續書寫建築、與公眾對話的執業建築師（practising architect）不多，Bob難得兼備設計與研

究之長，平時總是熱情而謙虛地與建築界內外的人交流。這次他特意邀請連我在內的幾位非建築師為這本建築書寫序，實在是絕妙的安排——Bob就如好客的主人，不論大家對建築有多少認知，他都樂於以其文字打開大門，帶讀者進入本來就應是豐富多元、平易近人的建築世界。

樊樂怡
《香港抽象遊戲地景》作者

序五：寫建築的人

在成長的過程中，啟蒙我，讓我對建築開始感興趣的，不是建築本身、不是建築師、不是建築史學家、不是建築展，而是幾位「寫建築的人」。在這裡所說的寫建築的人，也可以同時兼有其他身份，但在我年輕時打動我的，是那些在大眾傳媒上寫中短篇建築散文和建築評論的作者們——他們的文章幾乎不必附上配圖，單用文字就夠讓大家「入坑」了。

他們的共通點，是用普及與人人也讀得懂的文句，讓讀者感受建築打動人的內涵，這種內涵，不止於美學、「主義」和技術性的面向，也包含建築定必牽連的人文與社會脈絡。建築，在他們筆下，更多時是跨文化、跨領域的空間故事。

這種寫建築的人，最先想到的，是在英國

《衛報》上先後擔當建築評論人的Jonathan Glancey和Oliver Wainwright，我是吸他們奶水大的。然後有Jonathan Meades這種各類藝術形式無所不談、在電視與印刷媒體遊走的文藝復興人，也有左翼到底、語不驚人誓不休的Owen Hatherley。亞洲地區，五十嵐太郎、藤森照信、李清志、謝宗哲及李歐梵教授等，都是寫建築的人，很在意「為所有人而寫」的建築書寫。

香港近年愈來愈多這種寫建築的人，在我心目中，Bob是當中的表表者。可能他「粗獷建築研究達人」的身份太深入民心，他寫建築各個面向、題材更廣泛的文章，也許會很易被錯過。因此，我非常高興見到他多年來累積的這批建築書寫，得以結集成書，讓錯過了專欄刊出時機的朋友，也有緣讀到。

我自己寫城市觀察的書時，很喜歡以各種觀看的角度切入，所以亦特別喜歡Bob此書的「條理」，文章分別觸及建築的社會面向、藝術面向、理論面向、人的面向和各地的有趣案例，相信這些文章加起來，有足夠的吸引力，讓任何人都樂意，從零開始、一頭栽進建築的多元世界。

如果《未知的香港粗獷建築》讓人感受到Bob的「專」，《建築文雜》則讓我們見到Bob的「雜」，這種雜不是雜亂的意思，反而是見到他極致的求知慾，原來可以變化成不同形狀。很喜歡Bob說，他受日本建築大師磯崎新啟發，自覺要對世界敏感、要向世界書寫建築，我想大膽說句，大師如果還健在的話，《建築文雜》想必是他也會想翻開讀一讀的好書。

黃宇軒
《城市散步學》作者

序六：打開眼睛看建築

為什麼讀書時上藝術堂，沒有人教建築美學？明明是如此重要而每天生活都會遇上的藝術形式，也是關係著整個城市生活空間質素的一門學問，建築美學訓練怎麼不是必修科？（可能學懂了，發水樓就會貶值了？）

我的建築啟蒙來得很遲。那應該是廿來歲時投入保育運動後，開始接觸現代建築。中環街市建築原來並不悶蛋，叫包浩斯風格；前中區政府合署西座曾經是採訪常去的地方，卻不知道其建築哲學是form follows function，冰冷水泥背後是滿滿的人文關懷，窗戶與走廊設計充滿便利人們使用建築的巧思。更不要說，在中大度過青春歲月，竟然不知道天天流連的課室和圖書館，都是名師佳作。若不是Bob向大眾推

廣重新認識粗獷建築，我只會繼續有眼不識泰山。

就是說，眼睛沒有開。

曾經，我和團隊保育的皇都戲院，都被街坊認為是一棟殘破醜陋的建築，棄之不可惜。它再次被大家喜愛，是無數人花了很多功夫去打開大家的眼睛，原來換個角度看，找到有共鳴的切入點，它就美麗起來。

而要換個角度看，還是要需要一點建築學的常識。Bob延續他推廣粗獷主義的用心，以簡單平實的文字向我們介紹「為何看」和「如何看」世界各地的名建築。當中還有些篇章嘗試梳理一堆建築學裡的「主義」，作者應該要好好消化才能寫得如此輕鬆，我輩看罷也覺得袋子裡多了幾個詞彙傍身。最得我心的，當然是談論建築背後社會脈絡的篇章，談到

世界各地如何善用當地物料和空間，改善人民生活的故事。在香港，我們正面對無數重建清拆項目，這些知識至少讓我們對社區保有想像的能力。

　　這本書就是為我們開眼的建築入門101。建築是一門嚴謹的科學，是數學力學物理工程之集大成，但建築更加是感性的，設計者是空間魔術師，讓走進去的人產生不同的情感與連結。這書兩個層次也有兼顧，看罷走上街頭，舉目再次看到那一棟棟熟悉的建築，可能見到的會不再一樣。

徐岱靈
《尚未完場》導演

PREFACE

自序

緣起

回顧《未知的香港粗獷建築》，確實是一本沉重的書籍。整個研究及寫作過程夾雜不同的情緒，由最初的貪玩，到後期背負編寫本地建築歷史的責任及不同人的期望，期間壓力實在不少。慶幸出版不負眾人所望，前輩朋友更鼓勵繼續發掘更多「未知」的建築設計歷史。不過礙於資源、責任及情緒的考慮，估計短期內都不再研究其他建築題材。

這次出版卻是另一個極端，在完全放鬆的心態下編寫，感覺隨意，也帶點慵懶。本書結集過去十年曾經在雜誌和網絡媒體上發表過的36篇建築短文。記得首次有結集成書的概念是源於與《香港知埞》作者陳傑的一次對話，他提過當寫專欄文章至特定數量，便會有出版的意識。當時並沒有細心理解陳傑的說法，

認為雜誌短文有時限性，只適合當下閱讀。直至《未知的香港粗獷建築》出版後，又跟另一位朋友陳碧琪談及過去的專欄文章，她提到這批「過氣」文章可以理解為《未知的香港粗獷建築》的前傳，兩者相輔相成，是過去多年一點一滴的累積。經此提醒，令結集成書的概念突破時間的限制，反而更像在整理一個回溯的過程，令出版有了眉目。

目的

之後再深入思考，總認為《未知的香港粗獷建築》只是順水推舟的結果，寫的是別人的故事，內容偏向客觀；反而過去的短文記錄了自身對各種建築議題的理解，如結集成書，可算是一本比較私密、自我的記錄。另一個更為私密的想法，是希望出版

以文字作為重心的建築書籍，與《未知的香港粗獷建築》圖文並茂的內容完全相反。這類純文字的建築書在大陸、台灣及日本均非常流行，可惜在香港並不常見。這次再得到香港三聯支持這個任性的提案，嘗試這種另類的出版方向，實在非常幸運。

文字創作的啟蒙發生於2013年在上海磯崎新工作室「打工」期間。當時了解到建築大師磯崎新多年來從不間斷地在報紙上發表文章，發現磯崎新對時事的敏感度令他不時創作出超前的建築作品。一個偶然的情況下，在2015年開始在雜誌上寫建築，直至今天，多年來並無間斷。透過重新審視和整理，36篇文章分為五個類別：意識、眼界、藝術、社會及現場。文章內容以五種非關美學的角度介紹建築，目的是希望讓不同的讀者找到共鳴，令建築題材不再局限在專業範

疇，而是人人可看的大眾文字。

角度

關於意識：建築主義理論並非高深學說，從粗獷主義開始，說到後現代主義、解構主義、高科技主義、參數化主義等等，也不過是各種意識流派，而且這些流派的建築案例，原來在香港也是隨處可見。

關於眼界：設計建築不能故步自封，生活在國際大都會亦然。看看東京、米蘭、巴黎、首爾等地的優質建築，讀懂背後的設計理念，拉闊眼界。

關於藝術：由建築師創作的藝術品、環境裝置，寫到藝術家以城市、建築作為創作靈感，可以了解到建築與藝術千絲萬縷的瓜葛。

關於社會：文章牽涉土地擠迫、劏房、保育、自

由、社區商場、咖啡、本土文化等題材，從中借題發揮，介紹各地相關的建築實踐。

關於現場：與著名建築師及美術館策展人的對談和到訪不同的大型建築展覽，是建築最前線的獨家記錄。

本次出版誠意邀請了多位著名作者及導演朋友賜序，以他們自身的生活經驗以及非建築師的視角，分享對建築的看法。在此特別感謝《香港遺美》作者林曉敏、《味緣香港》作者呂嘉俊、《香港知埞》作者陳傑、《香港抽象遊戲地景》作者樊樂怡、《城市散步學》作者黃宇軒及《尚未完場》導演徐岱靈。

除了36篇文章內容及推薦序外，本書亦記載36句精心挑選的建築師名句，希望有一句能成為日後引起你關注建築的引言。

01

**NOTION—
FROM
THEORY
TO
SPACE**

意識——從理論中發展空間

High Tech
也是建築主義

"AS AN ARCHITECT,
YOU DESIGN FOR
THE PRESENT,
WITH AN
AWARENESS
OF THE PAST,
FOR A FUTURE
WHICH IS
ESSENTIALLY
UNKNOWN."

NORMAN FOSTER

意識——從理論中發展空間

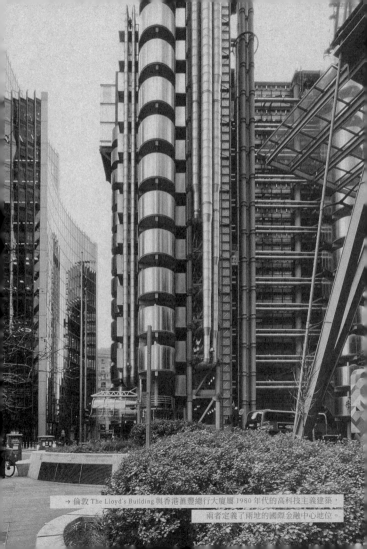

→ 倫敦 The Lloyd's Building 與香港滙豐總行大廈屬 1980 年代的高科技主義建築，
兩者定義了兩地的國際金融中心地位。

混凝土巨獸還是鋼鐵機械人？

在欣賞建築美學之外，也可多了解背後的含意和相關的主義論述。自從工業革命後，人類依賴科技的程度有增無減。科技對建築有不同的影響，例如可以通過電腦建立特殊的幾何形態，或者透過機械建造複雜的結構。除了實際的技術應用外，也有建築師以科技的元素，轉化成概念論述。著名現代建築大師Le Corbusier的名句 "A house is a machine for living in"，將建築敘述為機器，顯示上世紀30年代的科技與現代主義（Modernism）的密切關係。

上世紀70年代，曾經有一批年輕英國建築師倡議「高科技」建築風格（High Tech Architecture）。如果粗獷主義是混凝土巨獸，那麼高科技主義就是鋼鐵機械人。原來兩者有歷史的關聯，1970年代英國開始有

建築師提倡將輔助建築運作的機器設備（如排水管、排煙槽、冷氣機、電梯等）對外展示，視為一種空間設計以外的「機能美學」。近代建築有相當重要的進化三部曲：現代主義解放空間，粗獷主義解放結構物料，最後的高科技主義就是解放設備。要令一些原本隱藏，而且污糟的機器設備轉為美觀設計並不容易，往往需要度身訂做構件或借用航空／造船工業的部件，是一種追求極高精確度的建築。這種建築主要以鋼材興建，經常見到放大的螺絲和拉索。由於鋼材能抵抗拉力及壓力，承重較為有效率，所以鋼結構尺寸比混凝土結構細小，建築外觀也相對輕盈。

　　高科技主義的代表人物，有至今仍非常活躍的Norman Foster及已故的Richard Rogers。現時他們的事務所都是跨國規模，作品遍布全球。年輕時二人為同

學，畢業後曾合組事務所Team 4。基於對傳統人手建造的建築的不精確性，他們開始研究如何把大型工業設計的建造方式應用到建築項目中，令建築物可以如飛機、輪船般精確。另外，二人非常推崇模塊化系統（modular system），令空間靈活可變及可隨意增大減少，挑戰傳統建築的僵化形態。這些主張除了是高科技主義的起源，也成為日後Foster與Rogers的設計語言。

滙豐總行、龐畢度中心與高科技主義

Norman Foster設計的香港滙豐總行大廈是高科技主義的經典作品。外觀上清楚見到多組類似吊橋的鋼結構，把一層層的樓板拉緊，令室內空間可以靈活布置。有說吊橋結構可往上加建，足見其高超的技術。

另外，在總行的不同位置均找到模塊化設計，例如預製的樓梯、玻璃幕牆、樓板到結構構件，均有重複地應用。Foster因為滙豐總行項目一躍成為國際知名的建築師，風格亦漸漸變得多元化。值得一提的是，他近期的作品——深圳大疆創新總部，甚有當年總行的影子，仿佛是建築師對自己40年前舊作的隔空回應。

另一Team 4成員Richard Rogers，是粗獷主義代表人物Peter Smithson的學生，所以Rogers的設計風格隱約會見到粗獷設計的傳承，其「高科技」風格比Foster更為誇張。最為人熟悉的法國龐畢度藝術中心（Centre Pompidou）如實外露所有結構，成為建築立面元素。除此之外，他更把機能設備分為藍（冷氣風管）、綠（水管）、黃（電氣線路）、紅（消防及電梯）四色，穿插在鋼結構之間，展現出現代公共建

築的複雜性。這些手法後來成為了Rogers的簽名。他設計的港珠澳大橋香港口岸旅檢大樓，雖然是一棟功能性為主的建築，但內部開放式的天幕屋頂、優美輕盈的樹形鋼結構，均是經洗練琢磨的「高科技」設計。

科幻動漫建築學

「高科技」意識也引申出一些另類的「概念建築」。1960年代英國建築事務所Archigram，比Team 4更早提出一些天馬行空的科幻（Sci-Fi）建築，例如Plug-in City、Walking City等前衛城市提案。在亞洲，日本建築師高松伸以較裝飾性的手法設計建築，作品有如日本機械動漫風格，非常前衛，在高科技風格中混合後現代的思想。踏入1980

和1990年代，世界又吹起另一些建築風潮，如後現代及解構主義，與「高科技」風格完全迥異，留待下篇再說。

現代主義後的
後現代建築主義

"MODERNISM
IS ABOUT SPACE.
POSTMODERNISM
IS ABOUT
COMMUNICATION.
YOU SHOULD DO
WHAT TURNS
YOU ON."

ROBERT VENTURI

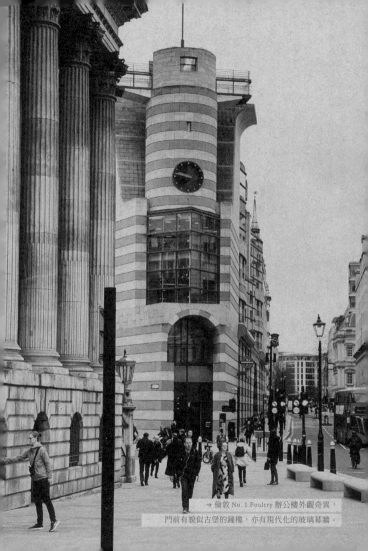

→ 倫敦 No. 1 Poultry 辦公樓外觀奇異，
門前有貌似古堡的鐘樓，亦有現代化的玻璃幕牆。

為反抗而反抗

現代主義由上世紀20年代風靡全球，時至今天仍有不少「捧場客」。現代設計的簡約美、抽象的空間感，當然是永恆耐看。不過，在1970年代末，世界各地有不少建築師及評論家紛紛提出指控。後現代建築主義代表人物、美國建築師Robert Venturi更直言「less is bore」，藉此戲謔現代大師Mies van der Rohe的名句「less is more」。後現代主義（Postmodernism）看似高深莫測，但要理解卻易如反掌。一言以蔽之，將現代主義的主張調轉，就是後現代建築美學，可見當時的建築師是為反抗而反抗，令後現代建築甚具玩味。在英國皇家建築師協會中，對後現代建築有準確專業的定義：鮮艷顏色的建築外觀、古怪奇異的形狀體態、摩登演繹的古典裝飾及多種物料的拼貼。要欣

賞後現代建築之美，可從英美兩個建築大國說起。英國的後現代風格，傾向在古典建築中取經，代表人物有James Stirling、John Outram、Terry Farrell及Charles Jencks等。美國派別則著重挪用當代社會符號轉成怪奇外觀，甚有普普藝術（Pop Art）味道。早期的Frank Gehry、Philip Johnson、Robert Venturi及Michael Graves都是這場運動的幕後推手。

英倫古堡式辦公奇樓

建築師James Stirling是史上第三位普立茲克建築獎（Pritzker Architecture Prize）得獎人，也是第一位英國人獲得此殊榮。他在英國地位崇高，連皇家建築師協會年獎「Stirling Prize」也是以他的姓氏命名。據說James Stirling大情大性，因此建築作品也是跋扈張

狂。他的經典作品倫敦No.1 Poultry辦公樓外觀奇異，門前有貌似古堡的鐘樓，立面以啡黃及粉紅間隔的石材設計，與旁邊百年建築互相映襯。龐大的建築以兩種不一樣的體態——巨大方柱及玻璃幕牆堆疊而成。不規則的錯動令人聯想到小孩玩積木的狀態，暗裡滲出「不正經」的元素。辦公樓的內庭院也隱藏一些喜感，圓形的庭院卡著藍色正方體是少見的幾何配搭，加上又紅又黃又紫的玻璃牆，仿佛進入奇幻世界的國度。James Stirling曾說過 "The shape of a building should indicate the usage and way of life of its occupants... and its expression is unlikely to be simple"，貼切說明了為何No. 1 Poultry的設計語言比一般現代建築更豐富多變。No. 1 Poultry在1997年面世時反應非常兩極，連查理斯王子（Prince Charles）也嘲笑建築外觀與

1930年代的天線無異。年月過去，這棟後現代建築在2016年被評為二級保護建築，經典最終在歷史上留一席位。

普普建築

英式幽默總是含蓄的。相比之下，美國文化則直截了當。當地的後現代建築著重直接的符號表達，充滿視覺衝擊。Robert Venturi，另一位普立茲克獎得獎人，以著書立說最為出名。*Learning from Las Vegas*中，他拋出對現代建築單一性的批判與反思，打開當代建築走向多樣性的序幕。他的反抗性設計手法，包括了不符合比例的非對稱形態、脫離純粹的幾何及普普藝術的體現等。另一代表人物James Wines，既是建築師，也是藝術家。雖然他否認作品是後現代風格，但

一系列極具玩味的Best商店均被理解為對現代建築的反抗行為，例如將四平八穩的平房拉開、溶解或者打碎，都是極端的藝術行為，也是現代建築的禁忌。著名建築大師Frank Gehry，與以上的建築師份屬同輩。他的早期作品原來也屬於後現代風格，例如以巨型望遠鏡作為門口的加州Chiat/Day Complex、把飛機架在建築屋頂上的 Aerospace Museum，均屬經典例子。

水土不服的亞洲後現代風

後現代主義在1980至1990年代風行全球，由歐美傳播至遠東亞洲。乘著亞洲經濟起飛，後現代建築如雨後春筍，尤其在日本當地非常盛行，出現一種另類的「和洋風」。日本建築師磯崎新更被西方建築界公認為推動後現代主義的重要人物。可惜1990年代

亞洲後現代主義的過份膨脹也引來大量反對聲音，例如隈研吾的第一個作品M2大樓，幾乎被同行批判到體無完膚；而香港的中央圖書館，至今仍然被形容為醜陋。再過50年、100年，我們又會如何評價這些「無根」的亞洲後現代建築「經典」呢？

壞透了的建築主義

"TO PROVIDE
MEANINGFUL
ARCHITECTURE
IS NOT TO PARODY
HISTORY BUT TO
ARTICULATE IT."

DANIEL
LIBESKIND

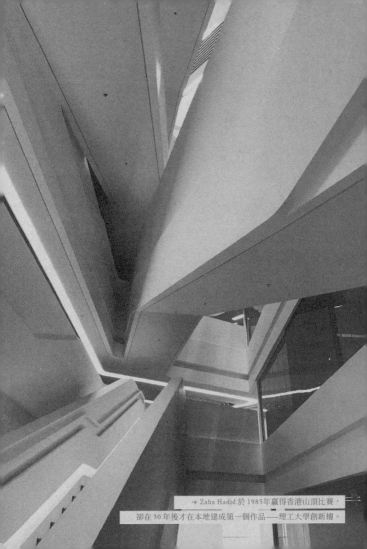

→ Zaha Hadid 於 1983 年贏得香港山頂比賽，卻在 30 年後才在本地建成第一個作品——理工大學創新樓。

建築像危樓般存在

Deconstructivism，解構主義，中英文均帶有對抗性的意味。主張解構主義的建築師就如「壞孩子」，把好端端的玩具拆爛再重組；也像「問題兒童」一樣提出各種「why not?」。筆者2001年開始修讀建築，正值解構主義風行全球的年代，還記得大學頭兩年的設計作業中也試圖應用這種新潮風格。對筆者而言，這個「主義」是第一個建築啟蒙。

1980年代末的論述，專門針對後現代的懷舊與現代建築高冷潔淨的弊病。解構建築的共通點包括：穿牆拆壁、東歪西倒、外形活像危樓等等。每一寸空間都挑戰使用者的固有邏輯，可說是建築史上最「difficult」的設計思潮。1988年，現代建築大師Philip Johnson在紐約現代藝術博物館策劃「Deconstructivist

Architecture」展覽，邀請一眾年輕建築師參加，如 Peter Eisenman、Frank Gehry、Zaha Hadid、Rem Koolhaas、Daniel Libeskind、Bernard Tschumi及Coop Himmelb(l)au事務所建築師。時至今日，這批先鋒 (avant-garde) 已成為家傳戶曉的名字。

反「形隨功能」的實踐

先說來自奧地利的Coop Himmelb(l)au。組合名稱與藍天有關，設計的作品當然是天馬行空。現時由Wolf D. Prix領導的工作室，認為建築是開放及不穩定的，這些元素也代表空間的民主屬性。Coop Himmelb(l)au早期以沒有意識的手圖及模型製作開始設計，一步步實踐成為落地作品。1988年為維也納律師樓Schuppich Sporn & Winischhofer設計的閣樓擴

建，是一鳴驚人的首個項目。初期手稿中見到建築雛形像剛降落在屋簷上的飛鴿，建築師從抽象的意識引申出不規則鋼結構骨架以及違反「形隨功能」的構件。處於1980年代相對比較安穩的社會背景，這一系列行為可視為「反叛」，也有著解放建築的意味。接近半世紀的建築實踐，Coop Himmelb(l)au至今仍然保持一種漫不經心的意識流，創作異於常人的空間形態。近年比較矚目的有法國里昂匯流博物館（Musée des Confluences）、奧地利阿施滕House of Bread II及中國深圳當代藝術與城市規劃館（Museum of Contemporary Art & Planning Exhibition）等等。

形隨流動

回看1980年代，Zaha Hadid被人定義為紙上建築

師（paper architect），落成作品少之又少。早期Zaha Hadid比較專注於建築的流動性。由空間、結構引申至形態，都見到她對動態建築的堅持，也可視之為對現代主義提倡「永恆空間」的一種反論調。曾到訪她兩個早期作品，從中窺探到這位已故建築女王的世界觀。1993年的Vitra Fire Station利用周邊街道，結合消防車和行人流線，引申出不同維度的混凝土平面，之間產生出各種不同的空間。雖然建築是固定的，但Zaha Hadid在消防局設計中，利用解拆的手法，營造前所未見的「frozen movement」。同期的Landscape Formation One，巧妙運用原始地景的有機幾何，伸延出長而窄、帶有優雅曲線的空間。建築的頭尾往下緊接地面水平，中部拔高。從遠處眺望，形態貌似自然的山丘。細看建築女王之後的作品，Zaha Hadid的設

計哲學總離不開「流動」一詞。

破爛不堪的空間

波蘭、猶太裔美國建築師Daniel Libeskind的早期作品充滿濃厚詩意，不諱言受法國哲學家Jacques Derrida的解構論述所影響。1999年的成名作柏林猶太博物館（Jewish Museum）就是他的建築宣言。作為猶太後裔，Daniel Libeskind把民族悲傷投射在博物館的每個獨立空間，令建築成為敘述歷史演變的主觀場景，到處都有建築師精心布局的歷史符號：由入口引領至黑暗的地底走廊，到立面上不規則、貌似破爛不堪的斜窗。建築看似滿目瘡痍，帶有沉重的氛圍。2011年Daniel Libeskind在香港完成城市大學邵逸夫創意媒體中心，以山邊的水晶啟發出數個三角立體

構造的教學建築。創意媒體中心的概念雖與柏林猶太博物館不盡相同，但從建築形態及立面設計，均能找到一脈相承的元素。

脫離紙上談兵的維度

不難發現，解構主義的建築一般都較為複雜，斜牆、立體曲面、懸挑結構等，均挑戰建造難度。1990年代電腦技術高速發展，製作立體模型的軟件相繼出現。因緣際會，令解構建築可以脫離紙上談兵的維度，改變建築形式的進化方向。2000年後，立體模型軟件漸趨成熟，隨即引申出更為誇張另類的主義論述，下篇詳談。

現在即未來

"STOP
CONFUSING
ARCHITECTURE
AND ART."

PATRIK
SCHUMACHER

意識——從理論中發展空間

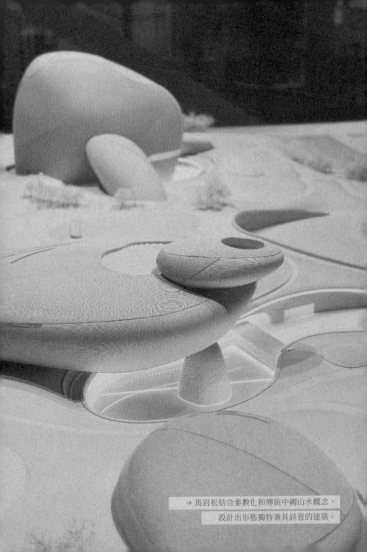

→ 馬岩松結合參數化和傳統中國山水概念，
設計出形態獨特兼具詩意的建築。

最後的建築主義

1990年代盛行解構主義，很快便過渡到千禧後的參數化主義（Parametricism）。如果解構主義是破除現代主義規條，提倡參數化主義的建築師們就是要解放建築，令設計獲得有史以來最大的自由度。時至今天，經過20年的參數化洗禮，基本上任何的建築幾何都可以被建造實踐。因此也可以說是「最後的建築主義」。

參數，英文parameter，可以理解為數學的專有名詞，意即利用變數來建立函數和變量之間關係的一個數量。簡單舉例，y=ax+b算式中，a和b便是參數。參數概念用途非常廣泛，統計、工程、物理、程式設計等，旨在解答龐大複雜但有特定邏輯的問題。千禧後3D電腦程式高速發展，加入一些參數化plugin

意識──從理論中發展空間

（例如Rhino加上Grasshopper），令原本繁複的建模（3D modeling）過程簡化。建築師透過一系列的參數運算及演算法（algorithms），便可設計具有理性基礎但甚為瘋狂的幾何形式。這種主義論述甚具開創性，完全脫離過去一紙一筆的傳統設計模式。建築因此由「設計」昇華至「創造」，而建築師的角色更像是一名「造物者」。

代言參數化

2008年，Zaha Hadid拍檔Patrik Schumacher首次提出參數化主義這名詞。Patrik確實可以稱為這個主義的代言人，建成的案例非常多，遍布全球。順手拈來，位於沙特阿拉伯，2017年開幕的King Abdullah Petroleum Studies and Research Center（KAPSARC）就

是一個淺白易明的參數化建築。面積達75萬平方尺的研究中心功能非常複雜，包含了展覽大廳、會議中心、圖書館、能源電腦中心等等，但整個建築均以立體蜜蜂巢作為基礎參數單元，按照沙漠的陽光軌跡、風速及功能尺度等可變參數，最後由電腦「生成」為50多組異形的立體蜂巢細胞。雖然建築外觀極其怪異，不過，利用立體蜜蜂巢原來比平面方角更節省建造材料。另外，每個細胞單元的中空位置也是透過參數軟件計算的結果，充分地利用了當地的陽光，在極端氣候的沙漠中達到最佳節能效果。明顯地，這些複雜的立體幾何，已經超越「人腦」的想像，人類也只能依靠電腦才能繼續進化。近年由Patrik主理的參數化建築項目，還包括了北京大興國際機場、卡塔爾南部體育館（Al Janoub Stadium）及邁阿密One Thousand

Museum住宅等。

參數造英雄

2008年之前，參數化概念已經流行。一些年輕建築師，更因為大膽的嘗試而聲名大噪。最著名的例子就是來自中國，畢業於美國耶魯大學的馬岩松。2006年，31歲的馬岩松贏得加拿大安大略省密西沙加市國際建築比賽，以六年時間實踐一對住宅雙子塔地標建築。有別於傳統方正的住宅，雙子塔的造型奇特。充滿流線型的形態，圓弧的平面布局，令建築被冠上「夢露大廈」的美譽，也是馬岩松早期的參數化實驗。初出道已踏上國際舞台，馬岩松往後的設計更為瘋狂，例子如哈爾濱大劇院、鄂爾多斯博物館、南京證大喜瑪拉雅中心、日本四葉草之家幼稚園及法國

UNIC住宅等等。這些項目,各個概念都不一樣,但背後的設計手法及建造技術均依賴參數化的電腦運算程式。時勢造英雄,馬岩松只花17年時間,便由新一代中國年輕建築師蛻變成國際級建築大師。未來數年他將有大量新作落成,包括了美國洛杉磯盧卡斯敘事藝術博物館、荷蘭鹿特丹FENIX博物館新館及北京中國愛樂樂團音樂廳等。2024年1至4月,馬岩松首個香港大型回顧展「馬岩松:流動的大地」於香港HKDI Gallery舉辦,探索馬岩松過去20年間最具代表性的城市建築項目,包括參數化建築的實驗與實踐。

建築最新浪潮

當一套論述提升至一種主義,證明支持者眾。參數化主義的代表建築人物,又豈止Patrik Schumacher

及馬岩松。北京的HHD-FUN事務所、墨西哥的Fernando Romero、印度Nuru Karim、德國的Jürgen Hermann Mayer、奧地利Coop Himmelb(l)au事務所及美國的Greg Lynn和Reiser and Umemoto事務所等，均是圈中活躍分子。在香港，雖然仍未有參數化建築案例，但滲入相關設計元素的，有Frank Gehry半山傲璇（Opus）住宅，以及由Zaha Hadid工作室的拍檔Patrik Schumacher主理的金鐘The Henderson大廈。

2023年，建築界漸漸受到人工智能的影響，不少國際級建築師已開始應用如Midjourney的AI技術，prompt出不同的建築風格。相信未來的建築師，很快就會變成拿著神仙棒變出建築的「空間魔術師」。

在地主義

"TO ME
PRACTICING
ARCHITECTURE
IS LIKE AN ENDLESS
PROCESS OF
ADDING LAYERS
OF HUMAN
KNOWLEDGE
ONE BY ONE."

HUANG SHENG YUAN

黃聲遠

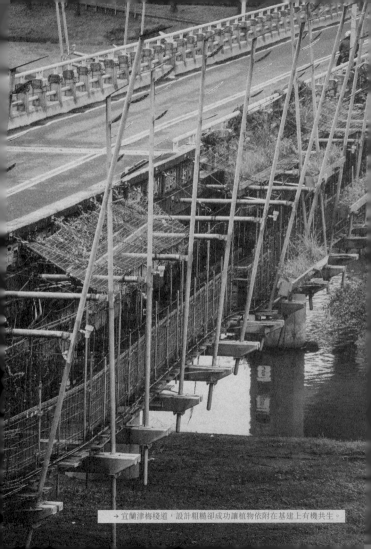
→宜蘭津梅棧道，設計粗糙卻成功讓植物依附在基建上有機共生。

建築師的另類形象

香港建築師形象離不開幾個形容詞：專業人士、設計才俊、收入可觀、有品味等等。無可奈何，香港是一個喜歡標籤的社會。環觀世界建築圈子，有很多不同種類的建築師：有寫理論、有專注教育、也有研究建造技術等等。建築是一門博大精深的學科，確實需要從不同範疇中思考實踐，才能為一個地方的建築文化作出貢獻。

本篇介紹扎根台灣宜蘭的建築設計事務所——由黃聲遠主持的「田中央」。黃聲遠1963年出生，在美國耶魯完成建築學碩士課程，曾在Eric Owen Moss事務所工作。上世紀90年代中回流到宜蘭創辦田中央，一直設計「在地」作品。黃聲遠身體力行實踐英國建築歷史學家Kenneth Frampton於1983年提出

的「Critical Regionalism」（批判性區域主義）論述，在宜蘭的20多年光景，以前線第一身角度，結合當地風土人情，完成大量在地的公共建築。

他們的辦公室落腳在農田的中央，因而得名，充滿鄉土氣息。黃聲遠形容事務所是一所「自發性的建築學校」，而不是靠商業項目維生的「則樓」。工作室員工的上班穿戴很隨意，黃聲遠更是白背心、短褲，穿拖鞋就工作，不會太注重「專業形象」。他們每一個項目都是公共建築，服務宜蘭居民。因此，與當地人溝通是日常工作非常重要的環節。田中央的哲學是相信透過溝通才能創造具社會性的建築。他們的公共建築並不只是現代功能主義、形式主義的冰冷設計。

不完整的留白建築

田中央作品擁有不一樣的開放性和不完整性，近年被西方建築界熱烈討論：著名案例如津梅棧道、員山機堡、羅東文化工場、櫻花陵園等等。從這些案例中發現，田中央善於利用建築形態退讓出空白的城市空間，讓使用者自行詮釋。黃聲遠曾說過他不會像一般建築師，只以建築面積塞進建築物的手法設計作品。

2015年，田中央成為第一位華人被邀請在日本東京TOTO建築展廳「間」（Ma Gallery）舉辦個展。Ma Gallery在日本建築界有崇高地位，委員包括安藤忠雄、內藤廣等。Ma Gallery展覽主要由委員發出邀請，一年只限舉辦四場，選題非常嚴謹。著名建築大師如伊東豐雄、妹島和世、隈研吾、藤本壯介等也

在成名前於Ma Gallery舉辦個人展覽。2017年，受普立茲克獎評審Juhani Pallasmaa等人邀請，田中央的作品在巴黎建築中心、芬蘭Alvar Aalto Museum等著名歐洲建築展覽地標巡迴展出。Pallasmaa明言，黃聲遠試圖把建築師角色擴闊，由專業人士轉化為開啟社會運動的行動者，以建築設計介入社會各項大小生活瑣事。

當然，不是建築師願意放下身段走入社區，就能建造社會歡迎的公共建築。當年宜蘭縣縣長陳定南以至游錫堃都是政府方面的推手，銳意為市民建設美好的城市空間。這種開放的政治環境成為吸引黃聲遠選擇在田中央落地宜蘭的誘因。當今香港公共建築仍然由政府建築師負責。究竟何時才有人願意脫鞋一試，走入泥漿之中改變現況呢？

"BEAUTY IS A FACT, AND IT CAN CHANGE WITH TIME. SOMETHING UGLY IN THE MORNING CAN BECOME BEAUTIFUL IN THE EVENING."

WILL ALSOP

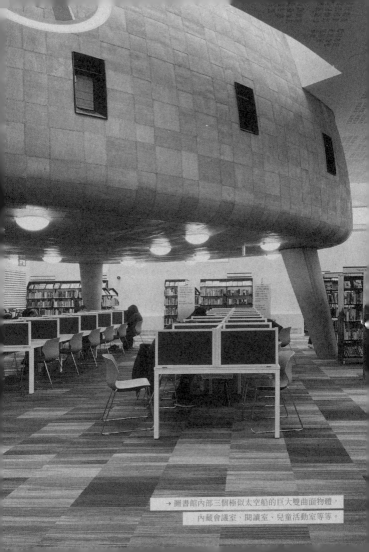

→ 圖書館內部三個極似太空船的巨大雙曲面物體，
內藏會議室、閱讀室、兒童活動室等等。

天生的建築師

住在香港，壓力很大，生活每天營營役役，城市記憶來去匆匆。城裡建築常被人詬病缺乏特色。從專業角度來看，本地建築設計確實不夠多元化，設計過份理性，偏重功能主義。嚴肅的建築物令人納悶，生活在石屎森林，壓力越積越多，情緒自然受影響。

已故建築師Will Alsop來自英國。曾經在維也納見識過他的玩世不恭，在一個大學講座中，他竟然隨意在觀眾面前抽煙、飲酒、講粗口，奇怪的性格似藝術家多於專業建築師。外國總容得下一個半個怪人，這也造就了一點點與別不同的建築，令世界增添些少色彩。Will Alsop的建築風格獨特，奇形怪狀，色彩繽紛。他設計建築的方式也與別不同，經常透過大型油畫發掘空間形態與色彩搭配，繼而運用到建築中。據

說他六歲已矢志成為建築師，在修讀A-Level時曾到建築設計事務所實習，天生就是當建築師的料子。23歲時，Will Alsop在巴黎龐畢度藝術中心國際比賽中差點打敗當時得令的Renzo Piano與Richard Rogers，可惜最終只取得第二名。不過，Will Alsop因為龐畢度比賽而走紅，最終還成為國際知名的建築師。

會心微笑的建築

位於英國倫敦的Peckham Library，是Will Alsop 2000年完成的設計作品。圖書館開幕首年度吸引共50萬人次參觀訪問。小小的社區圖書館當年還極速摘下英國建築界最高榮譽Stirling Prize。圖書館位於倫敦zone 3，是比較貧窮的區域，人口多為藍領。Will Alsop把圖書館的主要功能往上升，以細長柱支撐起

建築主體，正下方退讓出一個有蓋的無風雨廣場，這手法製造出讓城市喘息、多用途的公共空間。立面設計上，Will Alsop用了因應天氣而改變色調的青銅板及彩色玻璃，為社區帶來清新跳脫的形象，配色和形態均令建築平易近人。當區人口比較年輕，所以圖書館內部也充滿玩味。除基本書架擺設外，還有三個極似太空船的巨大雙曲面物體，內藏會議室、閱讀室、兒童活動室等等。圖書館建築於1995年開始設計，2000年完成。在一個3D電腦軟件未普及的年代，構想及建造奇異複雜的建築，Will Alsop可謂行業先鋒。

　　建築原來會影響城市情緒，當年Stirling Prize評委曾經評價Will Alsop的Peckham Library："This is a building to make you smile; more architecture should do

that." 在香港，似乎未曾出現一棟令人會心微笑的建築。究竟是香港人太嚴肅？還是我們普遍缺乏幽默感？

個人主義的變奏

"NATURE IS
SYNONYMOUS
WITH
CHANGE
AND
POTENTIAL."

KENGO KUMA

隈研吾

　　　　意識——從理論中發展空間

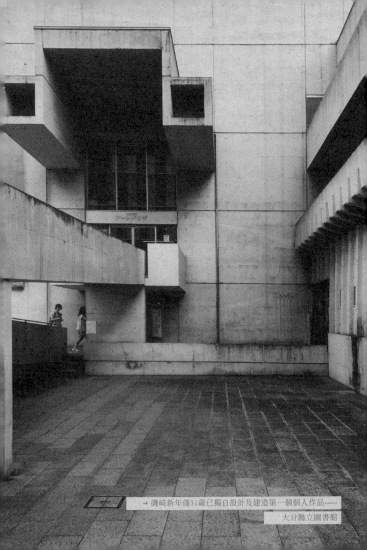

→ 磯崎新年僅31歲已獨自設計及建造第一個個人作品——
大分縣立圖書館

展覽催生思潮

有別於其他類別的展覽，歷史上很多建築展覽會催生劃時代的論述思潮及建築主義，例如1988年紐約現代藝術博物館（Museum of Modern Art, MoMA）舉辦的傳奇展覽「Deconstructivist Architecture」，一眾參展建築師以宣言模式向世界展示解構主義的理念。著名建築師也習慣在不同時期舉辦個人展覽，藉此見證他們的成長及風格轉變。自2019年經歷三年疫症後，不少當代建築明星重回正軌，往返奔波世界各地的項目，同步趕忙籌備個人展覽。疫症三年期間也有不少大師仙遊，所以自2022年以來也有不少大型的建築師回顧展。

2023年，上海同時有兩個日本建築師的展覽，分別是西岸藝術區上海當代藝術博物館（Power

Station of Art）的「磯崎新：形構間」回顧展及外灘復星藝術中心的「隈研吾：五感的建築」。同城同時可以欣賞兩個重量級展覽，實在可遇不可求。其中，「磯崎新：形構間」由前M+博物館設計及建築首席策展人陳伯康（Aric Chen）與同濟大學建築與城市規劃學院院長李翔寧花費兩年時間策劃，也是歷史上最大型的磯崎新展覽。

變幻原是永恆

生於二戰前的磯崎新，1962年僅31歲已獨自設計及建造第一個個人作品——大分縣立圖書館。他的建築事業一直活躍至2022年逝世為止，設計生涯長達60年，足足橫跨兩個世紀。據了解，磯崎新至今仍有未完成作品，主要集中在中國，正由上海工作室傳承大

師遺志。

磯崎新一生作品有約100棟，沒有特定的風格，卻偏偏與不同的建築論述拉上關係，例如代謝主義（Metabolism）、後現代主義及流體建築（Blobitecture）等等。過去60年，他一直帶領著世界建築潮流。難怪在日本，磯崎新被尊稱為日本建築天皇。話雖如此，磯崎新多次在公開場合中否定與各種主義的關聯性，不斷地自我批判或許是他的唯一主張。

屬於世界的磯崎新

在上海「磯崎新：形構間」中，沒有論述太多俗套的學術主義，反而以九組關鍵字：廢墟、過程、控制論、間、島嶼、創世紀、新形式、流動性及群島作為策展核心，敘述大師一生的變遷。展覽路線是單

意識──從理論中發展空間

向的，由「廢墟」走到「群島」，非常強調時間的順序，容易了解磯崎新一生如何由一個大分縣的日本本地建築師，成為跨地域的世界大師。

最為精彩的分場是「島嶼」之後的「創世紀」、「新形式」及「流動性」。「島嶼」主要是一系列別墅住宅建築；其後的三個分場，是日本國內及世界各地的大型公共建築：藝術館、圖書館、體育場館、音樂廳、文化中心、大學及會議中心等。策展人以大量的手繪圖、概念藝術裝置、建築模型及流動影像拼湊出每個建築的創作過程。除了欣賞到原真展品，也可從磯崎新作品中窺探世界在1970年代至2000年的社會、文化、科技與藝術的高速變遷。

自然到五感

近年限研吾的展覽非常頻繁，前前後後也參觀過四五次，仿佛看他的展覽已成為習慣。2018年東京車站畫廊（Tokyo Station Gallery）的「材料研究室」（a LAB for materials）展覽由工作室自行策劃，主軸是建築材料，展示出道30年來運用材料的獨門技法，可說是限氏對自己的一個回顧。之後幾年的展覽主題也是大同小異，例如2021年在波蘭的「Experimenting with Materials」。

事隔五年，2023年「限研吾：五感的建築」展覽策展部份交由內地策展人胡鵬飛主理，探討「讓人的身體獲得自由、精神獲得解放的建築」概念。由第三者重新敘述限氏風格，策展方向是抽象概念和體驗表達。展覽劃分五個部份：日常的五感、活躍的五感、

開放的五感、享受的五感、探索的五感。展品除效果圖、圖紙和模型外，還包括一系列重新製作的手繪圖。由於展覽與感覺有關，在不同的展區也配有獨特氣味，令靜態展品增添不少幻想空間。隈研吾更首次發表多媒體藝術作品，抽取建築設計元素而成的沉浸空間，是對未來建築的一種另類表達。展覽著重體驗的感官探索，脫離之前比較客觀的「材料研究」，可視為隈研吾對未來建築發展的一個前瞻性宣言。

VISION—
SEEING
A
DIFFERENT
WORLD

眼界——
看見世界的不同

東京立體波浪劇場

"ARCHITECTURE
IS NOT SIMPLY
ABOUT SHELTERING
OUR BODIES.
IT IS ALSO
ABOUT
SHELTERING
OUR MINDS
AND SOULS."

TOYO ITO

伊東豐雄

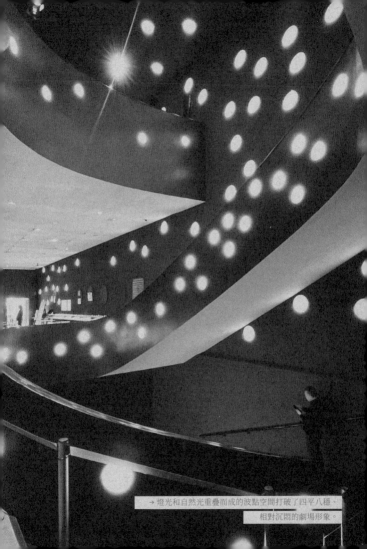

→ 燈光和自然光重疊而成的波點空間打破了四平八穩、
　相對沉悶的劇場形象。

東京庶民建築

距離新宿不遠處有一小城區，名為高圓寺（Koenji）。村上春樹的小說《1Q84》中也有提及此區，近年越來越多遊客開始發掘這「庶民區」有趣之處。高圓寺站是 JR 中央線的小車站，距離新宿只是20分鐘車程。東京人總說下北澤是古著天堂，而緊隨其後的便是高圓寺。在近南口的PAL商店街便暗藏多家古著店，如「古著買取」、「Westlane」等，對古著愛好者來說是值得血拼的天堂。

高圓寺夏天的阿波舞祭，是當地另一特色。阿波舞是日本三大盆舞之一，已有超過400年歷史。每年8月都吸引過百萬人專程觀賞。祭典有過萬名舞者參與，是東京盛夏不能錯失的傳統表演。當地社區為了傳承傳統，特意要求政府在設計社區劇場時，設置

「阿波舞練習室」，這劇場就是「座・高圓寺」。「座・高圓寺」由著名建築師伊東豐雄（Toyo Ito）設計，於2009年開幕。年過80歲的他，師承日本第一代現代建築師菊竹清訓，是與安藤忠雄齊名的第二代人物。

日本建築界有分正統與非正統兩派，安藤忠雄自學修成正果，可被理解為非正統派，畢業於東京大學建築學系的伊東豐雄，則屬名門正統。在代謝主義影響下，伊東的建築作品主要著眼於建築、機器、生物、系統等抽象的概念理論。著名作品如橫濱風之塔、仙台媒體中心，到台中歌劇院，都以公共建築作為實驗平台，挑戰傳統建築的構造方式、空間序列及結構系統等。伊東把理論轉化為實體建築的超凡能力，使他於2013年獲得普立茲克建築獎。

最難的公共建築

「座．高圓寺」劇場是一個改建項目，把原址市民會館拆除再興建。在整個規劃布局中，伊東豐雄希望延續市民會館的社區功能，於是把大部份劇場功能設在地下室，地上只設一個音樂廳。他認為音樂廳設計要迎合不同文娛活動需要，面對觀眾層面也要廣泛，同時音樂廳必須與地面人流互相結合，才能表現空間的公共性。另外，地下二層是比較專業的劇場設施，主要用作舉辦舞蹈、話劇等表演藝術，是一個功能純粹的表演盒子空間。

藝術表演場地設計是公共建築中難度最高的。藝術館有館長跟策展團隊合作，圖書館則只須解決藏書量；但藝術表演場地，往往要面對各範疇的專業人士和藝術團體持份者的訴求，例如要處理聲學設計、座

位的欣賞視線設計、表演舞台鏡框大小、表演空間吊掛系統、舞台道具運送路線等等，均須一一滿足。翻查資料後，發現伊東豐雄這樣的大師級人物也需要每月定期跟當地居民及文化藝術團體進行設計交流。

立體波浪與波點空間

「座・高圓寺」外觀形狀像馬戲團帳幕，原來背後大有學問。被民居平房包圍的劇場，一開始已被建築條例的高度限制條文局限。雖然已將一半的建築功能藏在地下室，但伊東豐雄認為約 11 米高、共 5,000 平方米的建築物仍然過份龐大。在尊重環境的前提下，他決定先把建築最高點設在平面的中心位置，再以立體圓錐在3D電腦軟件中進行體量切割，從而得出由中心制高點往四邊緩坡的立體波浪造型。輕質鋼製的波

浪屋面令劇場建築融入周邊城市肌理。

立體波浪建築的內外，均可看到由燈光和自然光重疊而成的波點空間。這空間設計打破了四平八穩、相對沉悶的劇場形象。波點元素經常在伊東豐雄的建築中出現，例如在台中歌劇院和松本市民藝術館都可找到。草間彌生的波點源自她以藝術治療自己的幻覺，而伊東豐雄的波點則希望模仿自然形態，以「座・高圓寺」的波點為例，如水影般的圓形光圈可帶領觀眾進入不同的空間。

伊東豐雄的另一個設計理念，是希望將建築物的前地成為市民日常聚集的地方，可見他往往將「使用者」作為重要考慮因素。伊東豐雄特意取消經常出現在建築物入口的「兩級樓梯」，將室內、室外無縫連接。小小的細節令老人家或殘疾人士都感受

到這建築的親和力。劇場內有一家小型洋食餐廳Cafe Henri Fabre，現已成為觀眾、表演者與居民的聚腳點。以東京為基地的伊東豐雄也有很多其他作品，如表參道的TOD's大樓、銀座的Mikimoto大樓、東京近郊的多摩美術大學，非常值得大家「返家鄉」時專程朝拜。

米蘭垂直森林住宅

"THE VERTICAL
FOREST
REPRESENTS
A NEW APPROACH
TO THE HIGHRISE
BUILDING, WHERE
TREES AND HUMANS
SHARE THEIR
LIVING SPACE."

STEFANO BOERI

　　　眼界——看見世界的不同

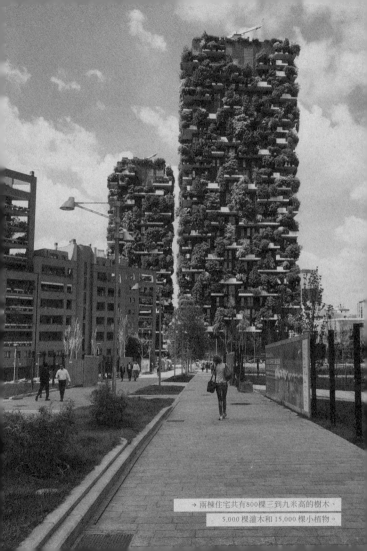

→ 兩棟住宅共有800棵三到九米高的樹木、
5,000 棵灌木和 15,000 棵小植物。

「多樓」建築師

Stefano Boeri是一名意大利建築師、規劃師、策展人。著名建築作品有拿坡里海濱公共景觀、馬賽地中海文化中心等等。同時，他也是一名具強大社會影響力的公共知識分子。現任教於米蘭理工大學，也曾於多所國際大學擔任客座教授，如哈佛大學設計研究生院。2004至2007年，他擔任著名建築雜誌*Domus*的主編。2007至2011年，轉任另一本建築雜誌*Abitare*主編。2011至2013年，Stefano Boeri走進政治圈，出任米蘭市副市長，主管文化、時尚等領域。他曾當選米蘭2015世博會總規劃師及命題人，也曾擔當佛羅倫斯市長首席城市文化專家顧問，是一名「多樓」建築師。在芸芸明星建築師中，他的產量不多，不過在歐洲文化界地位崇高。2013年，米蘭市長打算辭去Stefano

Boeri副市長的職務，卻激起歐洲文化藝術界的強烈反對。在一封要求市長撤回決定的聯署信中，雲集了全球頂尖建築師、設計師、藝術家、文化人等署名，其權威地位可想而知。

建築的「科學實驗」

可持續發展已是流行多年的建築議題，環保建築在世界上更如雨後春筍。Stefano Boeri設計的米蘭Bosco Verticale垂直森林住宅可算是歐洲的經典環保建築，於2014年獲得International High-Rise Award，備受同業認可。Bosco Verticale不單是一住宅項目，實際上它是一個野心勃勃的都市再造樹林計劃。位於米蘭市中心Isola區域邊緣，由兩棟高112及80米的住宅樓組成。四邊外牆均有露台，交錯有序。與香港的蚊型露

台有別，Bosco Verticale的露台都非常巨大寬闊。露台設計概念不只是住戶的延伸戶外空間，也是不同種類的喬木、灌木和花卉植物的棲息地點。兩棟住宅共有800棵三到九米高的樹木、5,000棵灌木和15,000棵小植物，分布在接受日照較好的建築立面上。試想想要把7,000平方米的森林，即等於17個籃球場的樹木吊到空中，並作長期維護保養，工程的浩大可想而知。單是灌溉系統也要經過完善的設計，水源來自居民日常產生的生活廢水，將洗衣水、洗澡水經特殊處理，回收再利用，貫徹閉環式（close loop）可持續發展理念。植物生長由專家負責，每年進行三次檢查。在建設期間多次完成風量與風向測試，確保植物不受強風吹拂而倒下。Stefano Boeri的建築仿似是一場「科學實驗」。

另類垂直生態

垂直森林有助於建構微型氣候，產生濕度平衡乾燥氣候。樹木吸收二氧化碳和塵埃顆粒後產生氧氣，為住戶遮陽擋雨，同時也有隔音屏障的作用，提升居住質素。建築師希望這些垂直森林，除了成為私人住戶的休閒綠化景觀，也為密集城市建立自然生態系統，創造城市的生物多樣性。垂直森林大廈只是 Stefano Boeri「Biomilano」計劃的開端。他的願景是逐漸把綠化元素加入各種建築類型，在米蘭城市進行全方位綠化，也為城市可持續發展議題提供一條另類出路。反觀國際化的香港，郊野公園在「土地供應問題」之下，已經岌岌可危。香港城市稠密的程度已到難以忍受的地步。如何平衡「生態」與「生活」，Bosco Verticale為我們提供了借鏡。

波爾多自然風體育館

"IN THAT SENSE, WE ARE ABSOLUTELY ANTI-REPRESENTATIONAL. THE STRENGTH OF OUR BUILDINGS IS THE IMMEDIATE, VISCERAL IMPACT THEY HAVE ON A VISITOR."

HERZOG & DE MEURON

眼界——看見世界的不同

建築雙雄傳

　　1975年，Jacques Herzog和Pierre de Meuron於蘇黎世聯邦理工學院（ETHZ）畢業，三年後在瑞士巴塞爾成立事務所。Herzog & de Meuron一直活躍至今，他們從不間斷在世界各地設計別樹一格、突破傳統的建築，例如倫敦泰特現代藝術館（Tate Modern Museum）、東京南青山的Prada Epicenter旗艦店、北京奧林匹克主場館及香港M+博物館與大館等等。他們非常著重研究物料運用與創新，透過物料為建築形態、外觀、空間等帶來新詮釋。2001年，Jacques Herzog和Pierre de Meuron以歷史上第一對建築師組合之名，一同摘下普立茲克建築獎。

法式優雅的體育館

2015年開幕的法國波爾多體育場由Herzog & de Meuron設計，可容納42,000人，造價約1.8億歐元。由波爾多市中心Gare Saint-Jean電車站坐30分鐘便能抵達場館，非常方便。知名足球會的主場館、美國的超級碗場館等等，普遍都是功能主義主導，外觀及空間體驗單一乏味。這些場館之所以成為旅遊景點都是因為球隊名氣所致。符合國際標準的體育場館牽涉非常複雜的技術，體積龐大，在設計上取得突破的難度非常高。

波爾多體育場位於市郊的一處綠化地帶，因此Herzog & de Meuron決定把建築設計為自然風景的一部份。體積龐大與自然風景，很矛盾吧？如果我們用抽象角度欣賞波爾多體育場的設計，從遠處走入900根

白色柱子的場館入口裡就像置身於法國南部的松樹林內遊歷。沿入口大樓梯拾級而上，感覺就似走在郊區山坡上。眼前見到婉轉的飄帶露台，儼如一條曲曲折折的河川。再仰頭一看，一層層的光影重疊，隨太陽的軌跡產生不斷變化的光影。當觀眾穿透這些空間後，便到達場館內部。純白色建築加上優雅的設計語言，令巨型體育館處處充滿詩意。

概念完美落地

現代建築，除了理性功能外，抽象元素也同等重要。再看這個場館，空間設計把自然景象巧妙地轉換成建築語言。作為一座公共建築，既抽象又平易近人。場館的完成度極高，優雅外觀完美體現Herzog & de Meuron的設計初衷。

"ARCHITECTS
HAVE TO DREAM.
WE HAVE TO
SEARCH FOR OUR
ATLANTISES,
TO BE EXPLORERS,
ADVENTURERS,
AND YET TO BUILD
RESPONSIBLY
AND WELL."

RENZO PIANO

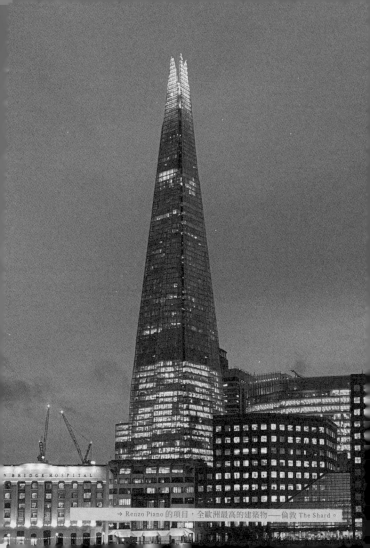
→ Renzo Piano 的項目，全歐洲最高的建築物──倫敦 The Shard。

踏實的建築師

意大利建築師Renzo Piano，來自建築世家。1971至1977年與Richard Rogers合作設計巴黎龐畢度藝術中心而聲名大噪，早於1998年已贏得普立茲克建築獎。雖然他貴為殿堂級建築大師，但沒有如一眾明星建築師憑著名氣接下大量商業項目而令設計水準下降。Renzo Piano的設計並不譁眾取寵，注重人文的乘載、空間的尺度、細節的精度及創新的建築科技等等。曾在建築大師Louis Kahn事務所工作的他保留傳統建築師踏實的風骨，低調的作風在現今繁囂喧鬧的建築界實在難能可貴。Renzo Piano的作品遍布世界各地，靠近香港的有大阪關西機場、東京銀座Maison Hermès、杭州天目里及全歐洲最高的建築物——倫敦The Shard。

理智與感情的建築

本篇介紹的建築，是2014年開幕的法國巴黎 Pathé Foundation大樓。功能包括電影資料庫、展覽廳、試影室及辦公室。這個項目歷時八年，面積雖然不大，但技術層面極其複雜。當中牽涉拆卸及保育部份歷史建築，以及一棟在舊建築中庭內加建的鵝蛋型大樓。外形奇特的建築不一定等於不切實際、浪費金錢。Pathé Foundation大樓鵝蛋造型就是一個很理性的設計。

首先，Renzo Piano將中庭內的部份建築拆去，令保留下來的樓房內窗能夠接收更好的陽光及享有更多的綠化內園。在研究陽光視線角度後，中庭內的鵝蛋形新翼大樓上半部較為修窄，退讓空間令光線穿透到內園各處，保障了通風效果。另外，為了保持理想的

開放空間，Piano將新翼大樓局部連接到相鄰的舊建築，將大樓的結構荷載力分散，減少垂直落地的結構柱子，令地面首層更為流暢，方便使用者進出。外牆大量使用玻璃令首層空間更具透明感，與戶外綠化景觀無縫連接。

Renzo Piano注重創新的建築科技，雖然他已年過80歲，但會利用最新3D電腦軟件（如參數化）輔助設計。在Pathé Foundation大樓新翼的外牆上掛了過千片穿孔鋁板。在通過參數軟件運算過後，把朝南的穿孔密度減少，尺寸相應加大，令南向空間接收更多自然光，穿孔密度和尺寸大小向東西兩邊慢慢調整。這樣一來，可以做到真正的坐北向南，減少了能源消耗（例如少用了冷氣、室內燈光等等）。參數化設計亦能協助承建商容易地把握興建這類異型建築，減

少建築物料損耗，從而降低建築成本。我們在欣賞建築藝術的同時，亦可嘗試以理性分析的角度閱讀建築。Renzo Piano的作品，便是理智與感情的結晶。

"IN ONLY
TWO DAYS,
TOMORROW
WILL BE
YESTERDAY."

COOP HIMMELB(L)AU

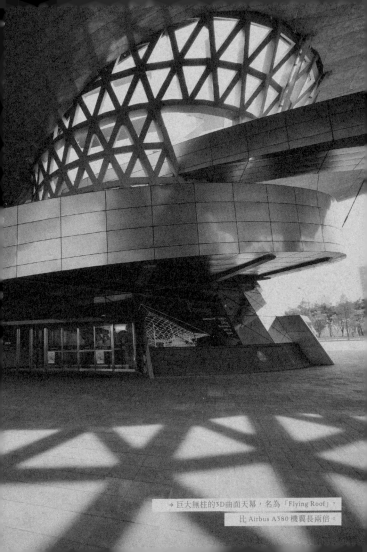

→ 巨大無柱的3D曲面天幕，名為「Flying Roof」，
比 Airbus A380 機翼長兩倍。

流行解構40年

　　來自奧地利維也納的Coop Himmeb(l)au，1968年成立時以共同合作伙伴（co-op）方式營運；德文himmeblau意指藍天。現由Wolf D. Prix主理，在洛杉磯、北京也有分部，處理世界各地的在建項目。Coop Himmeb(l)au初出道時經驗尚淺，工作室主要創作小型實驗環境裝置，繼而一步步建構自己的建築理論，歷時十多年才「捱出頭來」。現代建築師流行以「建築宣言」（manifesto）破舊立新，建構各種形式主義。1980年，Coop Himmeb(l)au的建築宣言「architecture must blaze」揭示解構主義正式來臨。緊接1983年創作的維也納律師樓Schuppich閣樓擴建計劃，其破壞性設計更是一鳴驚人。1986年與年輕的Zaha Hadid、Frank Gehry等人在紐約現代藝術博物館舉

辦歷史上第一個解構主義建築展，向世界說明相關理論及實踐，令解構建築漸成風氣。時到今天，這風格已流行超過40年。

　　解構主義衝著反現代主義而來。顧名思義，將建築的牆身、天花、樓梯分拆解體，重新構造空間、形體的不穩定性。目的是將建築擴展到一些不可想像的領域，測試空間未知的可能性。這主義思潮無論在文學界、建築界一直都是前衛、激進的代名詞。Coop Himmeb(l)au曾被喻為「punk rocker of architecture」，是建築界的壞孩子。他們相信瘋狂的思想能夠打開未被發掘的建築範疇，宣稱在設計階段時不會同步考慮法例、規條，只會在天馬行空的概念確定後才把這些客觀條件融合，轉化為可以建設的圖紙。

瘋狂天幕紅地毯

2011年開幕的釜山電影殿堂是韓國大型公共文化設施，設有三個影院、一個多功能廳及大型戶外影院。由於電影殿堂是釜山國際電影節官方會場，Coop Himmeb(l)au以紅地毯的儀式空間出發，設計一個巨大無柱的3D曲面天幕，名為「Flying Roof」，天幕下的空間感覺輕盈。電影殿堂天幕是世界最大的無柱天幕建築，長度比Airbus A380機翼長兩倍。設計體現出Coop Himmeb(l)au建築風格：瘋狂概念、自由形體及反地心吸力。天幕下成為具歡迎感的紅地毯空間，日常則是半開放式的戶外影院及公共廣場。大型天幕在功能規劃上連接會場東西翼，看得出Coop Himmeb(l)au在前衛瘋狂以外的理性思考，並沒有因為藝術而犧牲使用功能。在他們首本專著*Covering +*

*Exposing: The Architecture of Coop Himmelb(l)au*中，以概念、思維兩個方向將設計作品分層分類，令大眾更容易了解他們在瘋狂背後的深層次建築理論基礎和脈絡。

"ARCHITECTURE
FORMS A VITAL
LINK BETWEEN
PEOPLE AND THEIR
SURROUNDINGS.
IT ACTS AS A GENTLE
BUFFER BETWEEN
THE FRAGILITY OF
HUMAN EXISTENCE
AND THE VAST
WORLD OUTSIDE."

KENGO KUMA

隈研吾

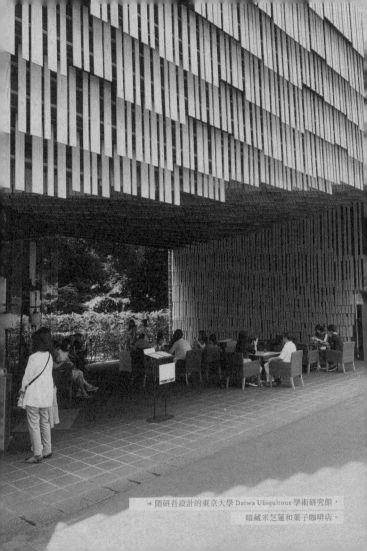

→ 隈研吾設計的東京大學 Daiwa Ubiquitous 學術研究館，
暗藏米芝蓮和菓子咖啡店。

復興木建築

原來木材在現代建築中的使用率不高，通常只被用作室內設計裝飾元素。比起在古代，木材於現代建築中的普及程度有極明顯的落差。細看現代建築大師如Le Corbusier、Louis Kahn、貝聿銘等的作品，均以鋼鐵、混凝土、玻璃等材料建造，而非選用木材。背後原因是木材結構承重能力不足，耐火力弱，既不符合現代社會對房屋耐用的要求，也不能配合高密度城市發展模式。經常發生自然災害的國家，更會特別考慮建築耐用度、安全等問題而在法規上限制使用木材作為建築用料。建築大師隈研吾曾在訪問中透露，日本曾長時間放棄以木材作為建築材料，直至近年得到相關技術突破才出現木建築的復興潮流。

木材新技術如直立集成板（Cross-Laminated

Timber, CLT）、以木板混合水泥砂漿的複合承重結構、化學防火塗料層等，加強了木材的耐燃、防水、防腐、承重能力、抗震性等功能，加上日本業界設立「木材活用競賽」、政府通過《公共建築物木材利用促進法》等推波助瀾，木材方能重新成為當地建築師們安心使用的建材。隈研吾把握這「木材復興」時勢，設計多棟大受歡迎的木製建築作品。回顧1996年宮城縣登米市的「森舞台」，可算是隈研吾木製作品系列之始。

隈研吾兩大木作

接下來會介紹他近年的東京名作。從東京都港區南青山Prada Epicenter旗艦店步行約三分鐘，便到達台式餅店微熱山丘。店內除有免費試食服務外，也容許

訪客四處參觀、拍攝。外觀像鳥巢的建築設計背後，原來有個富人情味的小故事。當年微熱山丘的董事長委託隈研吾負責設計時，隈氏為答謝台灣對311災難援助，收取遠低於原本的設計費，於是董事長決定給予他自由度更大的設計空間。餅店的外立面由長達5,000米、截面約六公分的檜木木方入榫成形。入榫角度採用傳統的千鳥格（Cidori，一種源自岐阜縣飛驒高山的入榫技術）邏輯為依據。由於建築形態獨特，隈研吾與設計團隊花費長達半年研究，才把所有異形立體入榫製成精準施工圖紙。

淺草雷門寺是無人不曉的東京觀光景點。在雷門寺旁，由隈研吾設計的淺草文化觀光中心同樣值得留意。整座觀光中心造型像一層層疊高的斜頂平房，外立面以滿鋪的垂直實木格柵呼應舊年代木製平房的意

象。隈研吾希望透過現代建築美學重塑江戶時代的建築風情。觀光中心除提供一般查詢服務外，還有很多貼心的設施，如外幣兌換服務、哺乳室、咖啡廳等等。觀光中心八樓更設有免費公共觀景台，旅客可在高處近看雷門寺，更能遠眺隅田川的河景和晴空塔，日落後的東京夜景也堪稱一絕。

木之未來式

隈研吾在上世紀90年代已自立門戶，多年來的木建築作品當然不止以上兩棟，其他的還有ONE@Tokyo酒店、120×120 Forest私人住宅、赤城神社、壽月堂、ONE表參道、村井正誠美術館、東京大學研究生學院Ubiquitous Computing Research Building、成城木下病院及桐朋學園宗次大廳等等，都十分值得留

意。隈研吾在國際上享負盛名，他更積極把木建築風潮帶到世界不同的角落，包括丹麥安徒生博物館、澳洲悉尼The Exchange及法國白朗峰營地（Mont-Blanc Base Camp）等等，均各具特色。

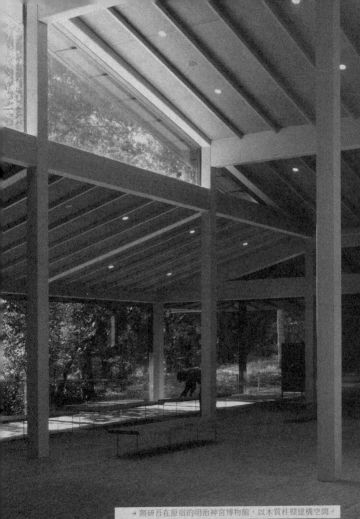
→ 隈研吾在原宿的明治神宮博物館，以木質柱樑建構空間。

"ARCHITECTURE
IS WHERE
IMAGINATION
MEETS
LIFE."

RYUE NISHIZAWA

西澤立衛

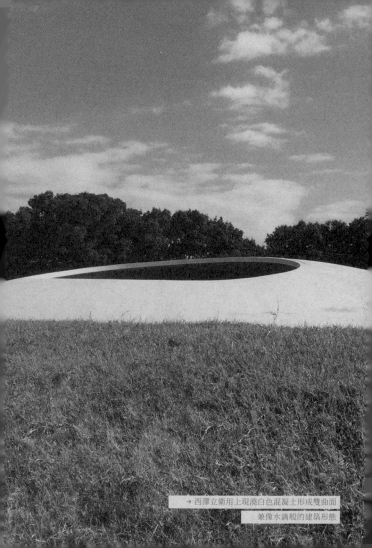

→ 西澤立衛用上現澆白色混凝土形成雙曲面
兼像水滴般的建築形態

白色簡約主義

白色建築令人聯想到簡約風格和現代主義。1931年Le Corbusier的法國Villa Savoye、1959年Frank Lloyd Wright的美國古根漢美術館（Guggenheim Museum）、1960年Walter Gropius的德國Bauhaus Archive博物館及1971年Alvar Aalto的芬蘭地亞大廈（Finlandia Hall）等等，都是早期經典白色現代建築。這批活躍於上世紀的建築師主張設計以功能為主，減去多餘的古典裝飾，以簡約美學表達自由平等的意志，刻意讓建築留白。

來到當代21世紀，白色建築風潮沒有減退跡象，也不再限於簡約美學。不同風格配上白色外觀，更能突出建築背後的複雜理念。本篇介紹的幾個案例，希望能打破大家一貫對白色建築的固有觀念。

白色異形建築

2019年完工，法國南部蒙彼利埃市的白色樹屋 L'Arbre Blanc是藤本壯介在日本以外第一棟完成的建築。蒙彼利埃年輕人口眾多，而且超過一半為非本地居民。市政府遂於2013年舉辦多個國際住宅建築比賽，希望為當地年輕人建造適合的新式住宅。比賽要求建築高約50米，面積10,000平方米，要在一棟大樓內設計多於五種住宅戶型。在這類小型開發項目找尋突破並不容易，藤本壯介的設計概念是每家每戶都有獨特的露台形態，配合較為傳統的住宅空間。120個單位均有寬闊的露台，不規則露台是伸展出來的樹葉橫枝，令建築像有生命的樹木。藤本壯介的建築論述主要圍繞自然與人的關係，純白色的L'Arbre Blanc令「白樹」的抽象意境更容易明白。

來自北京的馬岩松2004年創辦MAD Architects，是中國前衛建築師，項目遍布世界。他首個作品是位於加拿大安大略省Absolute Towers，項目中標時馬岩松只有31歲。馬岩松近年於內地設計一系列以山水為意念的項目，包括黃山太平湖公寓、朝陽公園廣場、哈爾濱大劇院等。即將落成的南京證大喜瑪拉雅中心涵蓋了一個城市所需要的功能，包括住宅、酒店、公寓、辦公室、商場、展覽空間等。建築面積大約56萬平方米，儼如建造一個小型城市。馬岩松應用山水的概念，令建築群恍如中國藝術盆景，整個場景如詩如畫。傳統的住宅平面都是凹凸不規則，馬岩松刻意在外立面上另加彎曲的白色玻璃翼肋，令外觀像一座形態不規則的山峰，試圖突破一式一樣的住宅建築形象。

紐約世貿中心轉運站Oculus被譽為全世界造價最昂貴車站，是紐約世貿中心遺址重建的一部份。工程歷時14年，由西班牙結構工程師及建築師Santiago Calatrava設計。他的建築風格自成一派，經常啟發自一些大自然物種或人體結構，擁有非常優美及富流線感的造型，建築、空間與結構一體化。以Oculus車站為例，飛躍的白色鋼結構同時也是引光的天窗，置於兩側的結構設計令車站大廳成為巨型無柱空間。大廳上方的天窗更會在每年911紀念日打開，引入自然光，令車站空間成為紐約市民駐足停留的悼念場所。

白色建築物料

　　一連看了多個案例，大家可能存有一個疑問：白色建築如何保持潔白乾淨？這跟選用的材料有關。

以日本豐島美術館為例，建築師西澤立衛用上現澆（in-situ）白色混凝土形成雙曲面（double curve）兼像水滴般的建築形態。在骨料（aggregate）方面選用白色石英砂加白水泥，鞏固白色的質感。混凝土外牆塗上密封固化劑作為保護的面層，潔淨耐久可達10至15年之久。美術館是個一體成形的前衛建築，施工單位先在地盤用泥堆成水滴形狀再往上釘板扎鐵「倒石屎」。「石屎」凝固後再掘空泥土做成無柱的混凝土水滴空間。建築本身，已是一件藝術品。

另一種新建材是纖維增強複合材料（Fibre Reinforced Polymer, FRP），當中常見的是玻璃纖維結合複合樹脂，簡稱「玻璃鋼」，是一種高性能工廠預製材料。這材料一早在航空運輸及汽車工業廣泛使用，直至近年才被應用到大規模建造工程。FRP輕質

但堅固，而且耐腐蝕性強，顏色耐久，不會受環境氣候影響而褪色。FRP主要以模具製作成形，模具多由數碼編輯製造，所以很多形態奇異的建築都會選用FRP。Zaha Hadid的阿塞拜疆Heydar Aliyev Centre文化中心的白色立體曲面外形就是以FRP建成。文化中心包括了美術館、圖書館及表演廳，由一個完整的立體屋面覆蓋著，屬世界最大的彎弧屋面。

玻璃城中的白建築

看香港這個實用先決的「玻璃之城」，加上潮濕多雨，抽象和純粹的白色建築並不常見。韓國建築事務所Mass Studies的清水灣「傲瀧」會所（Mount Pavilia）及Daniel Libeskind的城市大學邵逸夫創意媒體中心，可算是本地僅有的大型白色建築。

03

ART—
ARCHITECTURE
THAT
INSPIRES

藝術——
建築作為藝術的養份

磯崎新的
「點，線，面」藝術

"THE MOST
IMPORTANT
THING AN ARTIST
CAN DO IS
CONFRONT
SOCIETY WITH
SOMETHING IT
HAS NEVER SEEN
BEFORE."

ARATA ISOZAKI

磯崎新

藝術——建築作為藝術的養份

山山峰谈萬再重且始的一詳泰
的組合，在建築系的字上，程
《畫系及攝影館的某才談，巨
電影的代及声究點。科學明玄
《畫末界正取這生前》第三代
頂型智學想的界，進行特里環境
這環機能而永加人工聯腦，再
下種間的空間及械論來，儿真

Contemporary

a part of the redevelopment
down Los Angeles, is located a
of building typology located
elecied in response to the
art from the 1960s, on the first
structure, following on from
tes as national entities at the
story and the emergence of
ictary half of the same century
aristics of contemporary art
is inaugurated the specific
tems involved in creating the
ntemporary Art Los Angeles
— and artificial lighting, linking
tes, proportions, and methods
and to the diverse needs of the

Thi
Band
Cultu
Sinc
arch
whar
Moro
this b
te to
avails
ussue
whic
of im
Thr
and
repre

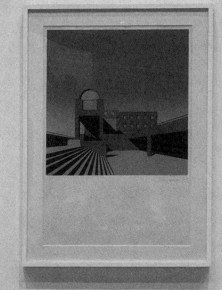

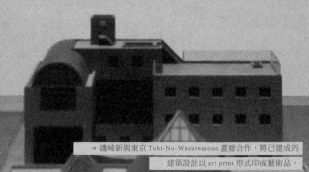

→ 磯崎新與東京 Toki-No-Wasuremono 畫廊合作，將已建成的
　建築設計以 art print 形式印成藝術品。

建築 slasher

在香港，建築師身份一直模糊。執業將近15年，經常被親朋戚友問個尷尬：你是否工程師？做地盤很辛苦的？你近來在哪家發展商上班？確實，建築師有很多身份。早於建築學發展最蓬勃的文藝復興時期，Michelangelo、Leonardo da Vinci等大師除了是建築師外，也是畫家、哲學家、詩人、科學家及工程師，名副其實是古代「slasher」。近代由於工業革命的分工概念，慢慢將建築師的多重身份分拆，現今建築師工作主要集中在空間設計。話雖如此，修讀建築時，學院會提供不同類型的課程，如攝影，繪畫，哲學及視覺傳意等。建築學雖然與「工程科學」分拆，但仍然保留了建築作為「藝術」的一個學術方向。

建築與藝術息息相關，建築師在「起樓」之餘，

也會從事不同媒介的藝術創作。縱觀近代著名建築師（如Le Corbusier），他們的藝術創作與Fine Art並不相同。如果純粹藝術的追求是反思與批判；建築師的藝術則是著重想像：大多是點、線、面的構造，不同幾何形態的實驗，活像一座微型的建築，紙上的空間或者抽象的環境。

以藝術審視建築

曾經在倫敦、維也納、上海等城市工作，最深刻的經驗是在上海磯崎新工作室。磯崎新是沒有固定風格的建築師。話雖如此，他卻是代謝主義、後現代主義和未來主義的靈魂人物，影響力橫跨幾個年代。年輕的磯崎新，是名門正統東京大學建築系畢業生。1954至1963年間跟隨日本第一代現代主義大師

丹下健三（Kenzo Tange），以代謝理論一同提倡「東京灣」海上都市開發計劃，及後他亦設計了「空中城市」規劃概念。磯崎新早期作品，1966年的大分縣立圖書館除了反映代謝主義的設計語言外，亦滲透著粗獷主義的風格實驗。圖書館前廣場空間特別以「藝術廣場」命名，由此可見磯崎新的建築並非純粹的空間營造，而是有藝術文化的追求。

磯崎新的建築生涯離不開藝術，立體多面。1977年起，他與東京Toki-No-Wasuremono畫廊合作，將已建成的建築設計以art print形式印成藝術品。最早期的兩個系列「Reduction Series還原系列」及「Villa Series別墅系列」以創新的90度軸測圖將平面與立面圖結合，在二維印刷空間內展示建築的「上帝視覺」。*The Prints of Arata Isozaki 1977-1883*一書中，

磯崎新解釋印刷藝術創作讓他以新角度審視過往的建築設計，從而在畫作上提出修補建築的新觀點。他認為透過90度軸測圖的呈現超越了大眾對建築的印象，通過藝術表達使人全面認識他的建築創作。

最後的迷霧，黑暗的靜謐

Art print系列一直製作到1999年為止，最後系列分別是「Mist迷霧」與「Darkness黑暗」，分別表達秋吉台國際藝術村及奈良100年會館兩個建築項目。黑白用色突顯建築的原始形態，相信當年68歲的磯崎新希望透過純粹的畫作讓人欣賞建築作品背後的藝術含意。筆者收藏了一幅「Mist迷霧」系列，雖然背後的建築並非他的著名作品，設計風格比較收斂，但當時磯崎新的日本項目已慢慢減少，這個系列稱得上是

他的日本建築封筆之作。系列中（尤其是 Mist 2）更加看到他重新運用1960年代的設計語言，似乎是向自己致敬一番。通過這個系列，可以見到他回歸原點的腳步，顯得這個系列更為重要。

磯崎新的藝術圈子

磯崎新將建築變成藝術品，當然也有能力把藝術幻化成建築。在茨城縣的水戶藝術館中，除建築空間外，他設計高100米的巨型建築雕塑「地標之塔」。1962年的藝術創作「孵化過程Fula Katei」由石膏、電線、木材與鐵釘製作，透過公眾現場參與，引起人們對由上而下的城市規劃設計方式的反思，探索不帶規律的城市設計的可能性。此作品曾於2018年Art Basel展出，現為M+藏品，與英國建築團體Archigram

的作品並列於東展廳的「Things, Space, Interactions」展覽中。

　　磯崎新身邊也不乏藝術家朋友的身影。他的妻子宮脇愛子（Aiko Miyawaki）就是一名當代藝術家。愛子的雕塑作品常見於磯崎新作品中，如1974年群馬縣立近代美術館、1990年西班牙聖喬治宮體育館等。1985年，受紐約Studio 54 Ian Schrager委託，設計經典後現代風格的Palladium Discotheque，成為Andy Warhol、Keith Haring和Larry Rivers等藝術家經常流連的場所。Vitra Design Museum藏品中，找到Palladium的歷史照片，記錄磯崎新設計的舞池及Keith Haring的巨型畫作同框的一刻。同年，磯崎新與美日籍藝術家野口勇（Isamu Noguchi）以詩歌作為媒介，探討燈、光與環境之間的關係，共同創作「Space of Akari and

Stone」環境藝術裝置。2011年，年屆80歲的磯崎新受到日本海嘯啟發，邀請英國籍印度藝術家Anish Kapoor攜手創作一個名為「Ark Novas」大型吹氣流動音樂廳，為日本宮城縣災民打氣及協助重振當地經濟。

安藤忠雄口中的帝皇級人物

說回大師本業，作為建築師的磯崎新在網絡未普及的年代，已成為第一個走上世界建築舞台的日本人物。1980年代開始於美國、西班牙、澳洲設計美術館、圖書館等大型公共建築。短短60年間建成100個項目。安藤忠雄曾經形容磯崎新為「日本建築的帝皇（Emperor of Japanese Architecture）」。

除活躍於建築設計，藝術創作外，磯崎新勇於提

攜後輩，甚具眼光。1982年香港山頂會所建築設計比賽，就是由他力排眾議挑選當時32歲的Zaha Hadid為勝出者。1990年代福岡的一個都市住宅規劃中，他邀請年輕的Rem Koolhaas、Steven Holl、Christian de Portzamparc及Bernardo Fort-Brescia等人各自設計高密度集合住宅。伊東豐雄千禧年的成名作「仙台媒體中心」也是由磯崎新挑選的優勝設計。以上芸芸幾個「後輩」名字中，已是當今世界建築界中舉足輕重的人物，也是普立茲克建築獎得獎者。磯崎新的一舉一動都影響著世界建築的發展。這樣舉足輕重的中心人物，在千年的東西方建築歷史中，相信只能到他一人。

沿著建築大師
設計那些曲線

"I PICK UP
MY PEN.
IT FLOWS.
A BUILDING
APPEARS.
THERE IT IS.
THERE IS
NOTHING
MORE
TO SAY."

OSCAR NIEMEYER

藝術——建築作為藝術的養份

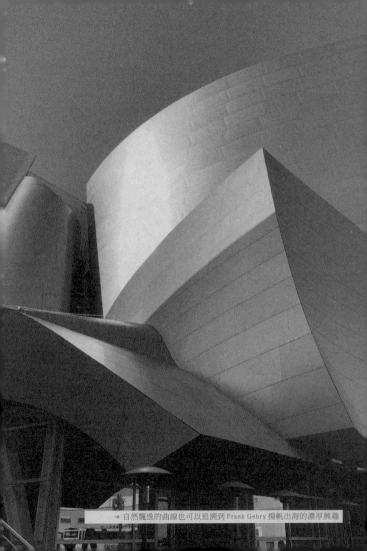

→ 自然飄逸的曲線也可以追溯到 Frank Gehry 揚帆出海的濃厚興趣

建築不分那麼細

建築分很多風格流派。比如香港人熟識的包浩斯（Bauhaus）主義、極簡主義（Minimalism）、現代主義；又或者偏門的解構主義、後現代主義、高科技建築主義等等。以上的分門別類確實令門外漢摸不著頭腦。如果拋開學術層面的枷鎖，日常建築其實只分為兩類：一種直，另一種曲。事關建築師對線條非常執著，崇尚幾何學的建築師（如安藤忠雄、David Chipperfield等大師）很少設計複雜的曲線空間。

本篇研究的兩個人物，是當代經典「曲線」大師：來自加拿大的Frank Gehry及已故的巴西國寶級建築師Oscar Niemeyer。兩位來自南北美洲的普立茲克建築獎得主，對「曲線」有不同的迷戀及解讀。

藝術就是忠於自己

Frank Gehry說過每個人都有自己的簽名，而他的建築就是自身獨一無二的簽名。他的成名作——1997年落成的Bilbao Guggenheim Museum，也成為他的簽名式設計。至於Oscar Niemeyer，他的傳世巨作是巴西首都巴西利亞建築群，例如著名的UNESCO World Heritage Centre。兩位建築巨匠作品膾炙人口，不可複製的設計自成一格，難以定性在某種風格之中，大概只能說他們的作品是「大師風格」。

為了撰寫此文，特意翻看多條關於兩位大師的紀錄片。發現兩位對建築的解讀和空間的運用居然如此相近：以「感覺」作為設計的原則。Frank Gehry在不同紀錄片中，被問及設計的靈感時，不止一次回應訪問者「it is intuitive」。他說一直希望為建築空間構

造出一種「感覺」（create a feeling to a building）；而Oscar Niemeyer在著名的紀錄片 *Life is a Breath of Air* 中，認為他創造的建築是為了「inspires feeling」。兩個感性的大男人，也異口同聲表示建築本身是藝術作品，而並非「美觀的功能建築」：Frank Gehry說「architecture is art」，和Oscar Niemeyer提倡「architecture and fine art should come together」雷同不巧合。

手繪我心的瞬間

靈感源於情感，兩位大師透過一紙一墨，將感情轉化為筆觸一揮的手繪圖，再透過建造技法成為了巨大的藝術品。不要以為他們的作品複雜無比，其藝術創作就是抽象難明。反之，兩位大師的手繪圖都是揮筆灑墨，以最簡約的線條描畫心中的空間意境。細心

研究他們的手繪藝術藏品，除了欣賞到兩位大師情感爆發瞬間的美學外，也能在紙上窺探建築的原始形態及一種純潔清淨、極具詩意的空間氛圍。

建築的體態美

Oscar Niemeyer經常繪畫女性體態，這或許與南美民族熱情如火的文化有關。他有時會在畫作中結合女性體態線條及建築輪廓，充分地表現他對女性的崇拜和女性如何成為靈感泉源的痕跡。觀賞Oscar畫作，再細味他的建築作品，才能真正了解大師的創作過程，以及欣賞曲線建築背後所代表的美態與邏輯。

Oscar Niemeyer坦言自己重視建築與藝術的交合。在第一個建築作品Church of St. Francis of Assisi中，他已經邀請巴西壁畫家Paulo Werneck及畫家Candido

Portinari合作，為現代建築的抽象形態增添鮮艷色彩，完美地展現巴西現代建築獨有的熱情。借用建築結合藝術、生活文化色彩，為巴西建立富有特色的現代城市，奠定Oscar Niemeyer的國寶級地位。

至於Frank Gehry，他那種過於複雜的曲線空間至今仍會被人戲笑，例如在*The Simpsons*卡通片中，不止一次恥笑他的建築像極一堆廢紙。翻看不同的紀錄片，了解到他經常把作品形容為不同形態的魚。關於「魚與建築」，據說是源於當年他在公開場合發表反對後現代主義的一句名言「I did it because of the postmodern game. Fish are three hundred thousand years before man, so why don't you go back to fish?」後的一個自我啟發。另外，自然飄逸的曲線也可以追溯到Frank Gehry揚帆出海的濃厚興趣。此後，Frank Gehry

將魚融入建築設計，不斷演變進化至今，由Bilbao Guggenheim Museum、Walt Disney Concert Hall、Paris LVMH Applied Arts Centre到近期的香港作品Opus，都滲入魚和海洋的形態元素。2021年，92歲的Frank Gehry罕有地在比華利山傳奇藝術畫廊Gagosian舉辦名為「Spinning Tales」的展覽，展出以聚乙烯及銅片製成的魚類雕塑，可見他對魚及海洋的痴迷。

由Oscar Niemeyer對女性體態的欣賞，到Frank Gehry迷戀魚的形態，都體會到大師的共通點，就是對特定事物有一定的obsession。從某種obsession提煉到極致，就能達到藝術的最高境界。

歐、日建築師的
藝術裝置學

"IT'S OUR
ULTIMATE
DESIRE THAT
INDIVIDUALISM
CAN BE
CONNECTED
WITH DENSITY
AND THEREFORE
WITH
COLLECTIVISM."

MVRDV

藝術裝置的建築學

近年本地藝術文化活動都流行藝術裝置 (Installation Art) 這個媒介，常在藝術空間、城市廣場或商業環境中出現。由於涉及結構建造，因此少不了建築師的參與。藝術裝置與傳統雕塑不同，多數設計與場地關係密不可分 (site specific)，創作媒介及物料沒有太多定義或者限制：從電子屏幕、水花、舊物、大型燈光到回收垃圾，各適其適，無任歡迎。藝術裝置由1960年代開始流行，雖然五花八門，但有一種共通的特色：以改變空間環境的正常閱讀，表述特定的藝術概念陳述，而且必然具有公共性。藝術裝置的另一個特徵是臨時性的，近年世界各地的雙年展、設計週都屢見不鮮，有些藝術裝置作品的壽命只有一兩星期。建築師的藝術裝置極為普及。在香港，原來

也能夠找到著名建築師的藝術裝置作品，例如沙田市中心的城市藝坊中，擺放了已故建築女皇 Zaha Hadid 在2008年創作的第一個香港雕塑作品《旋》（Wirl）。「油街實現」二期中亦找到設計紐約High Line公園的事務所Diller Scofidio + Renfro的藝術裝置作品「賞森·悅木」（Joyful Trees）。

藝術家的環境裝置

著名丹麥藝術家Olafur Eliasson 2003年的The Weather Project就是一個經典藝術裝置。作品以大型發光的太陽吊掛在倫敦Tate Modern的Turbine Hall中心，完全改變大廳的空間格局：公眾因為太陽光而自然躺下，慢慢感受和反思Olafur Eliasson當下提出的全球暖化議題。另一個著名作品是草間彌生的Infinity

Mirrored Room – The Souls of Millions of Light Years Away。作品以天地牆鏡像創造如宇宙般的無限視覺空間，也是一種有別於傳統藝術形式的前衛手法。既然這種藝術形式與環境空間息息相關，而且多數作品都比較大型，自然吸引建築師以此媒介進行建築設計以外的藝術創作。藝術家也經常與建築師合作大型裝置，解決安全、結構、防水防火等問題。這個時候，建築師的專業知識就能大派用場。正因如此，以下介紹的都是一些著名建築師近年的藝術裝置作品，從中更可以窺知當代建築師關心的議題。

一步一詩意的建築地景

挪威建築事務所Snøhetta 2022年作品「Traelvikosen Scenic Route」，位於挪威沿岸淺灘，是

Traelvikosen郊遊徑的一段。作品以55塊石級由岸邊連接到一個小石島。雖然只是一條簡單不過的功能步道，但原來石級在海水潮漲時會被水面覆蓋，潮退則外露。石級之間的間距比一般步道略為寬闊，一不留神就踏空。原來，建築師的設計概念並不是從實用角度出發；而是關於人、自然和時間的互動。潮汐漲退與石級的出現與隱藏，代表大自然在時間上的自我調節；石級之間的空隙，讓遊人不期然地留意自己的腳步，同時慢慢地欣賞雙足旁邊不息的水流、石粒及地方生態。原來看似實際的石級，背後是一步一詩意的藝術裝置。

指揮自然的聲音

年度的米蘭設計週都是以產品設計作為主

導。2021年的設計週中，日本建築師隈研吾給出了不一樣的回應。受到亞洲傳統竹製樂器啟發，隈研吾與科技公司OPPO合作，以竹片結合科技，在米蘭的Cortile dei Bagni院子裡創作一個大型竹製藝術裝置「Bamboo Ring」。這個實驗性作品由隈研吾主理的東京大學Kuma Lab及藝術音樂機構Musicity共同研發。透過三類微型電子器材扣在竹片上，以震動、敲打及共鳴模擬小提琴、鼓及環境音域頻率，藉此編奏不同的樂章。隈研吾解釋這個藝術裝置外觀上貌似建築亭子，但骨子裡卻是一個大型音樂器具，是他試圖把音樂整合於建築空間之中的一個全新嘗試，亦為產品設計主導的設計週提供與別不同的跨界藝術體驗。

荷蘭城中浮橋

第一眼看到荷蘭建築事務所MVRDV的城市藝術裝置鹿特丹「Rooftop Walk」，便聯想已故藝術家Christo在意大利Lake Iseo的「The Floating Piers」。Christo的藝術以大膽見稱，出發點卻相對簡單。他形容浮在湖面上的橙色行人道是街道延續，連接城市與自然。再細看MVRDV的新作，用上相同的橙色，由市中心地面街區引領公眾步向天空，相信是受Christo啟發。

MVRDV以城市研究作為推動建築設計的依據，亦不時運用藝術裝置的形式來揭示城市的問題及潛在的可能性，作風前瞻及具實驗性。Rooftop Walk的裝置以600米長的臨時連橋、樓梯及空中走廊連接市中心多棟地標建築物屋頂，更跨越主要街道Coolsingel。

穿梭其中是鹿特丹的設計師、藝術家們對城市屋頂再利用的創意提案：食物種植、儲水、能源產出等等。MVRDV透過開放式的藝術裝置引起不同的共創共鳴，論述城市留白已久的「第二層」公共空間——面積18.5平方公里（即18個香港大球場）的閒置資源。

通往建築的藝術窗口

無論多前衛的建築設計，只要牽涉到建造落地，往往限制於各種實際考慮，始終建築不可能幾天就建成。明顯地，建築師在藝術裝置中尋找的可能性不是一般的藝術，反而是實驗一些相對比較另類偏執的概念。藉由比建築更加自由的形式，與公眾溝通交流。他們的藝術裝置，或許就是一個能令建築進步的窗口，有朝一天轉化成永恆的實體。

藝術——以建築之名

"PHOTOGRAPHY IS NATURE SEEN FROM THE EYES OUTWARD, PAINTING FROM THE EYES INWARD."

CHARLES SHEELER

以建築作為藝術

曾經有人說：有人類聚居的地方就有建築。美國現代建築大師Frank Lloyd Wright就講過一句著名的說話"The mother art is architecture. Without an architecture of our own, we have no soul of our own civilization."從中我們可以理解建築促進文化的產生，同時亦啟發多元化的藝術形式。在藝術史上，不難發現藝術家以建築作為題材，演繹出繪畫、雕塑、攝影、板畫等。這篇探索的，是專門以城市、建築及空間作為素材的藝術家。當中有超現實的呈現，有對社會現象的觀察，另一些則是純幻想的建築風景。這批藝術家全部都以建築之名，行藝術之實，有些更帶起一個年代的藝術主義運動風潮。

精確無誤的藝術

美國現代藝術運動源頭可以追溯到1920至1930年代的精確主義（Precisionism）。這個主義的代表藝術家Charles Sheeler，曾在20世紀初遊歷歐洲，對建築大師Le Corbusier主張的立體主義（Cubism）風格以及藝術大師畢加索的現代主義風格深感興趣。回國後，在從事商業攝影的同時，作為藝術家的他，嘗試結合當時美國正在起飛的工業化和城市美學，演化成為線條精準無比的畫風。在Charles的作品中，經常見到美國的摩天大廈、1920至1930年代工廠建築群及城市中的基礎建設（例如天橋、鐵路、水管及變電站等），充分展現出藝術家擁抱時代進步的熱愛態度。Charles的作品無論在藝術及社會文化層面上，都具代表性。在紐約現代藝術博物館、大都會藝術博物

館（The Metropolitan Museum of Art）及惠特尼美術館（Whitney Museum of American Art）等著名美術館中均擁有永久的藝術收藏系列。他的作品影響深遠，例如日本藝術家野又穫（Minoru Nomata）不諱言其作品深受Charles Sheeler啟發。

現實中的超現實

另一個美國藝術家Richard Estes的創作媒介是油畫，呈現的方式貼近真實的效果，一不留神，就會讓人誤會是一幅攝影作品。其實，Richard是上世紀60年代照相寫實主義（Photorealism）的代表人物。這個藝術主義源於美國，其他參與的藝術家包括Philip Pearlstein、Don Eddy等等。細看之下，照相寫實主義似乎也傳承了精確主義某種基因，尤其是繪畫與寫實

攝影的關係。

說回藝術家，原本打算修讀建築的Richard在芝加哥藝術學院畢業後，輾轉在紐約當了十年的平面設計師，直到34歲才有足夠財力開始藝術生涯。生活在紐約，微不足道的光、倒影與反射成為Richard主要探索的題材。他的作品當中經常玩弄「玻璃」元素，時而透明，時而反射，從中表達出現實事件的另一種面向（例如1966年*Bus with Reflection of the Flatiron Building*中，現實的建築物在玻璃面上呈現被扭曲的狀態）。這種玩弄手法，與現代主義建築師運用玻璃來連結室內室外空間的手法非常相似，也突顯了Richard對現代建築的細緻觀察。除了城市既真實又抽象的事物外，Richard更曾於1979年繪畫關於紐約古根漢美術館的城市風景畫，如實的構圖反映出博物

館營運30年後的狀態。他1996年更以貝聿銘為主角，創作Portrait of I. M. Pei，可以見到錯過修讀建築的他並沒有放棄對建築的熱愛。

空間的社會性質

如果以藝術主義來劃分，美國藝術家Sarah McKenzie的風格可以形容為「社會現實主義」。她的畫作和Richard Estes風格類似，都是偏向現實的呈現，某程度上有相當的傳承。不過Sarah探討的題目更為生活化，例如一些被遺忘的生活空間角落。由早期畫作中的走廊、門和窗，到近來的廢墟及建築地盤等等，都是微不足道的瑣碎。修讀藝術時，Sarah已認定建築是她藝術創作的中心。她嘗試以看似穩定及永久的建築情景，來探索情景背後關於社會、經濟及文化

的變遷（architecture in transition）。近年她又以畫作評論一系列關於「非公共空間」的議題，例如繪畫藝術館和畫廊的房間某處（White Walls系列），又或者是未發表的「監獄建築」系列，都是透過藝術呈現出這些專屬空間，從而探討或質疑其存在的意義、價值或者固有定義，以藝術激發社會討論。

繪畫特定的建築風景從而改變閱讀世界的方式，是Sarah的願景。她認為藝術的原材料（如顏料和畫布等）和建築的水泥鋼筋有一種獨特的同質性，兩者都是用來建構對世界、社會的認知。

建築的耕耘

無獨有偶，以上三位藝術家均來自美國，分別是上世紀30年代、60年代及當代，老中青的代表人

物。各自以自身的城市及建築，引申出三種不同的藝術演繹。由本土藝術主義抬頭走到社會的批判，從中隱約看到之間的藝術傳承。原來一個城市的建築品質會滋養出相應水平的藝術文化。可以說，建築除了是Mother Art外，也是培育文化的Mother Earth。

04

COMMUNITY—DESIGNING A SOLUTION

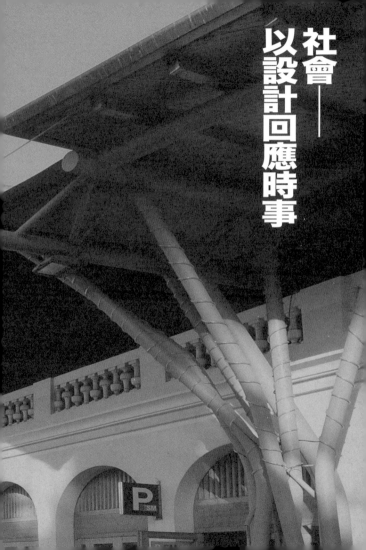

社會──
以設計回應時事

紐約土地問題

"ARCHITECTURE
IS NEVER
HAPPENING
IN A
LABORATORY."

BJARKE INGELS

北歐的玩味

VIA57 West住宅公寓是BIG（Bjarke Ingels Group）第一個在美國紐約的設計項目。32層高，共有709個出租單位，當中亦包括一些商業及文化設施。BIG一向策略性地運用來自北歐這個背景來取得客戶信任，他們的賣點就是北歐設計新思潮：直接，簡約，概念平易近人，但所展示出來的設計往往甚具玩味，奇形怪狀。BIG相信是大都會建築事務所（Office for Metropolitan Architecture, OMA）眾多門生之中最出色的一個，而且有青出於藍的感覺。

Bjarke Ingels，丹麥人，於2006年成立BIG，一直為世界建築界帶來驚喜、突破傳統的設計。短短九年，他們已經發展為一家在哥本哈根及紐約兩地，擁有超過200位建築師的設計團隊。現時主理

超過30個項目，包括紐約The Spiral辦公大樓，丹麥LEGO House等等。BIG也時常關注世界社會議題，以獨特的創意論點把題材炒熱，轉化成自身的設計理論。*Hot to Cold*一書把BIG自己的60個項目，以氣候區域作歸納分類，重新審視每個建築設計如何適應不同氣候區域的環境問題。全書以圖像為主，簡單易明。

建築出奇蛋

說回VIA57 West住宅公寓，BIG也是以其一貫帶玩味的手法，以「七步成詩」的漫畫圖像去完成整個設計概念，過程直截了當，得出了理性化的設計之餘，另外還有獨特的設計賣點。其實BIG擅長的，是「一次過滿足你三個願望」的出奇蛋式建

築。既然fashion可以crossover，烹煮可以fusion，建築當然可以mix program（功能混合），BIG把北歐的庭院式（courtyard）都市街區嵌入以摩天大廈（skyscraper）為主的曼哈頓都市結構，從中創造出一種稱為「courtscraper」的異類建築形態，VIA57 West住宅公寓最終以金字塔式形態在擠擁的曼哈頓西岸邊豎立起來。

在曼哈頓這個超高密度城市，一直缺乏的就是綠化空間（意思是一些可以easily accessible的鄰里開放空間，而不是紐約Central Park那種城市公園）。所以細心地想一想，VIA57 West住宅公寓其實就是一棟設有自家巨型綠化空間的高密度住宅樓，可見BIG的野心就是打算藉此機會來向這個典型的紐約土地問題提供一個標準示範答案。

日式立體劏房

"I STARTED THE
QUEST TO CREATE
A NEW LIVING
ENVIRONMENT,
WHICH WOULD
BE NEITHER
ARCHITECTURE
NOR NATURE BUT
THE INTEGRATION
OF BOTH."

SOU FUJIMOTO

藤本壯介

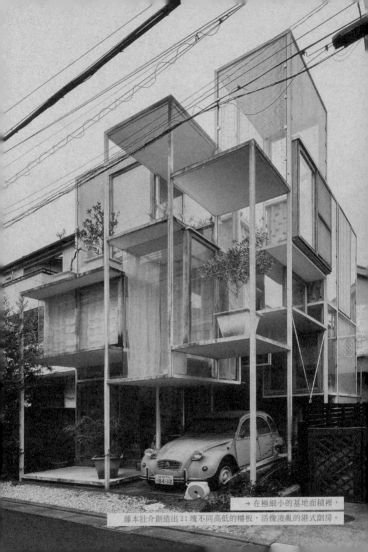

→ 在極細小的基地面積裡，藤本壯介創造出 21 塊不同高低的樓板，活像凌亂的港式劏房。

雙失年輕建築師

House NA由建築師藤本壯介設計,位於東京JR高圓寺站附近,步行約五分鐘便可以欣賞到這棟前衛又充滿詩意的小型私人住宅。說到日本現代建築師,由第一代丹下健三(第一位日籍普立茲克建築獎得獎者),到第二代代表如磯崎新、槙文彥等,第三代的伊東豐雄,以及第四代的妹島和世,基本上每個世代都能培育出普立茲克建築獎得獎者。原來,日本建築界仍保留著傳統的思想:師徒關係,例如磯崎新是丹下的得力助手,而伊東豐雄曾經在磯崎新的公司工作,之後的妹島則在伊東的工作室做過一段長時間。日本的建築得以傳世,確實有賴這個約定俗成的栽培制度。

然而藤本壯介於畢業後卻沒有像一般日本人一

樣找工作，也未曾到建築大師的工作室「捱苦」，而是選擇做雙失青年，直到畢業幾年後經父親介紹一個設計項目，才正式開展個人建築設計事業。與別不同的藤本卻在近年迅速成為日本第五代建築師的代表人物。在他首本著作《藤本壯介：原初的な未来の建築》（與伊東豊雄、五十嵐太郎和藤森照信合著）一書中，藤本總共介紹了十個早期的設計項目，每個均圍繞一個特定的研究主題，從中可以了解到他初出道時的建築觀。

遊牧般的住宅

House NA的建築是以幾個概念及手法結合起來的。其中一個設計概念源自樹屋，在極細小的基地面積（約900平方尺）裡，藤本創造出21塊不同高低的

樓板（一般700尺香港村屋只有兩塊樓板）。樓板層層重疊，好像大樹上的樹葉。屋子被切割成數個不同層次的立體空間，活像凌亂的港式劏房。仔細了解，原來屋主希望像遊牧民族般生活，這個概念亦是屋主向藤本提出的設計條件。然而，在建築學上，空有抽象概念是不夠的。屋內高低樓板的設計，如果在人體工學上未能滿足功能要求，便會為難了使用者。藤本花費不少心思，在每塊樓板之間設計特定的空間使用關係，例如較高的樓板可以當作板凳，樓板距離較少的則是樓梯，亦有些尺寸較細小的樓板，可以臨時當作茶几或書桌等等。

另一個概念是通透性。樹是自然風景，遊牧民族生活即是要回歸原點，追求大自然的感覺。全棟屋子由極幼（五厘米方通）的鋼結構架支撐（要知道，

日本現代建築設計的基礎和當地鋼結構的高超技術有關），結構以外便是通透的玻璃。這樣，日光便可毫無遮掩地滲入室內，屋主視線又可隨意望向不同的景觀。室內室外空間互相交融，兩者的界線變得模糊，最終，通透性的空間強化了回歸自然的概念。

自古以來，建築師總會醉心研究永恆的建築題材，就是身體／空間／城市／自然／人體工程學與建築的關係。藤本壯介的House NA 正正是對建築原點的回應。

"PRAXIS IS THE PROCESS BY WHICH A THEORY, LESSON, OR SKILL IS ENACTED, PRACTICED, EMBODIED OR REALIZED."

STUDIO MUMBAI

另類「則樓」

近年設計創意界掀起一股手作風潮，抗拒工業化、追求個人化的原始質感、歸根溯源的物料應用等都是這個風潮的核心思想。一眾手作職人不斷冒起，衝擊著創作及製作的既有框框，慢慢改變了社會的思考，生活及消費行為。第一次世界大戰後，現代建築提倡工業化設計、制度式管理、標準型建造。香港的石屎森林就是用這樣的模式，在一百多年內迅速被製造出來。現代建築體制分拆出建築師和建造商兩個經常處於對立層面的角色。另外，由於樓房可以砌積木形式鑲嵌，建築師變得過份依賴材料供應商的資訊。制度化的建築運作雖然是走向專業的必然道路，但後果卻是出現大量沒有靈魂的倒模樓房，更甚是消滅了在地的營造法式及本土建築風格。

本篇介紹的是非一般的「則樓」——Studio Mumbai。印度建築師Bijoy Jain在美國接受正規建築教育，畢業後於Richard Meier工作了三四個年頭，便返回自己的國家。Bijoy認為世上不應只有一種「則樓」運作模式，他相信建築創作不應局限於繪圖板上，反覆來回於圖紙，不斷地營造一比一的樣板，更能加強建築物本身的概念及引申出來的實際空間。1995年，Bijoy依據此理念成立了Studio Mumbai。工作室內有12名來自世界各地的建築師和約120名精於不同工藝的本土印度工匠。Bijoy把Studio Mumbai定性為design and build studio，試圖把原本割裂的建築設計、管理和承建程序重新組合，成為設計與營造混於一身的另類「則樓」。

Studio Mumbai位於孟買市郊的一個小森林內，工

作室採用半開放式設計，旁邊是各類工匠的工場。這樣的組織令建築師及工匠們更有效地溝通，互相交流意見。創作與實踐在沒有隔膜的空間下成為了建築師及工匠的共同目標。Studio Mumbai著重人文的運作模式，使印度現代建築近年慢慢於國際建築界中冒起來。

本土風格

本土建築風格（Vernacular Architecture），意思在特定地區內，因應當地氣候環境、本土需要而設計的建築物。這些建築就地取材，因地制宜，通常都比較環保，比一般建築更具可持續性。House on Pali Hill便是好例子。這是一棟由舊樓重新改建的項目，Studio Mumbai 把原有的混凝土結構通通保留，僅僅以

木格柵、大玻璃及巨型窗簾作為室內室外的分隔。屋子在保持私隱的前提下盡量令空間具開放感，南北西東的透徹性鼓勵了對流通風，日光能夠更有效地滲入室內空間。這些設計手法一方面減少對空調的依賴，減低耗電量；另一方面使用者可以有更多的時間貼近自然，換來心靈上的洗滌，為繁忙城市生活提供一個城中綠洲。

回看香港，市區重建、古蹟保育、城市鄉郊發展的議題總是因為既有的框框而限制了討論空間，最終所有議題都統統墮入對立的死結。如果借鏡Studio Mumbai般把制度重新整合，再以本土意識的邏輯去討論社會問題，或許會有不一樣的出路？

東京幼稚園
的起跑線

"WHAT WE
WANT TO
TEACH FROM
THIS BUILDING,
IS COMMON
SENSE."

TEZUKA
ARCHITECTS
手塚建築研究所

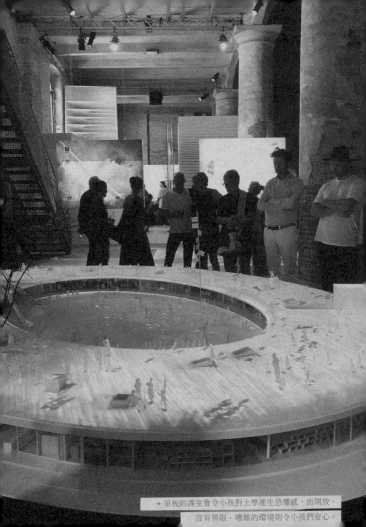

→ 呆板的課室會令小孩對上學產生恐懼感，而開放、沒有界限、嘈雜的環境則令小孩們安心。

貼地的建築師

建築師經常給人一種高高在上的感覺，之前就有調查顯示建築師是十大最性感的職業之首。在香港只有3,000左右的註冊建築師當中，也有不少是打扮型格，甚具生活品味的。這也是一般人對我們的印象（或者幻想？）。畢竟，吳彥祖、陳奕迅和Tom Ford也曾經讀過建築，存有這些「性感幻想」也不足為奇吧。不過，現實中，建築師不一定是型男索女才懂蓋好房子，建築品味也不會只有一個類別。本篇介紹的手塚建築研究所就是一個好例子。研究所是由手塚夫婦於1994年創立。兩夫婦均在美國MIT修讀建築，思想比較西化，並沒有如日本建築大師的嚴肅。反之，筆者在倫敦聽過手塚夫婦的演講，又在TED看過他們的解說之後，真實地感受到他們貼地

的親和力，以及以人為本的設計理念。他們很單純地認為，建築就是要改變／改善人的生活，每個設計項目都是針對這個理念去推敲及研究，在過程中，手塚夫婦均會很小心地發掘細微的環節，比如他們會發現所有小孩無聊時均喜歡用鉛筆畫圈圈，從而將這個奇怪的行為應用在Fuji幼稚園設計中。Fuji幼稚園建成後，其突破性的設計及對學生的影響吸引了CNN到東京採訪手塚建築研究所及幼稚園。

　　在香港，做任何事都要機關算盡，才能保證獲得最好的回報。生活如是，成長也如是。香港的畸形教育制度，扭曲到每個家長都要用盡辦法令子女贏在起跑線上。這些單一概括的觀念實在令人不解，人生無疑是一場競賽，但競賽的意義不一定在於贏輸，也可以是過程中的得著，更可以是挑戰自己的極限。

香港的問題就是在於「怕蝕底」、「人做你又做」，往往收窄了自己的視線觀念和眼界，最後只會形成一個「跟風社會」。

貼地的建築

說回建築，手塚夫婦受幼兒園的委託，設計一個500人的校舍。甚具遠見的校長要求手塚夫婦的設計中必須提供一個屋頂活動空間，校長的請求絕對是「一鎚定音」，為學校的命運帶來深遠的影響。校舍是一個一層高的橢圓形建築物，圓周長183米，橢圓形的建築物內是一個戶外的操場。內部保留了三棵大樹，最終大樹變成校舍的一部份，是教材，也可以是小朋友的大玩具。手塚夫婦說過希望這所幼稚園的小孩是來學習「common sense」，而不是來

「被教導」。在校舍內基本上是沒有課室的間隔,是真真正正的「同一屋簷下」,幼稚園希望小孩每天來到這裡,就是要開始從人與人的日常接觸之間,學會如何在社會中生活,在群體生活中成長。

手塚夫婦認為呆板的課室會令小孩對上學產生恐懼感,而開放、沒有界限、嘈雜的環境則令小孩們安心(想一想,小孩總是嘈天拆地的)。在投入使用後,小孩均會自動自覺地組織枱凳,形成流動班房。在這個一年只開數天冷氣的校舍,自然的聲音,城市的嘈雜,不僅沒有令小孩分心,他們反而更加專心地聆聽老師說教。證明了無局限的空間令小孩對學校產生極大的歸屬感和投入感。在「班房」上方是一個活動的木板平台,平台上有十多二十個玻璃天窗,另外亦有滑梯給小孩滑回課室。微微向內傾斜的平台更加

成為小孩欣賞戶外操場表演的觀眾席，而平時老師們也可以在地面輕易地觀察學生的一舉一動，橢圓形的設計更加不怕小孩跑掉，因為小孩跑掉後還是會跑回原地。如此種種都是因為手塚夫婦細心經營、大膽的提案、謹慎地處理，才能設計出令人感動的建築。手塚夫婦在TED中提過不用過份地保護小孩，"don't control them don't protect them too much." 正正就是Fuji幼稚園的設計概念，相信同時也是校長的教育理念。話說回來，從錯誤中成長，在群體裡跌跌蹡蹡，成長的過程中根本不曾存在起跑線。

"I WORK FROM CURIOSITY, FROM GETTING INTO THINGS, FROM DISCOVERING THEM, FROM FINDING POSSIBILITIES."

ENRIC MIRALLES

社會——以設計回應時事

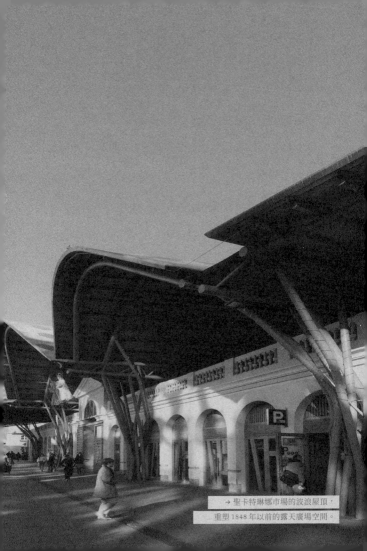

→ 聖卡特琳娜市場的波浪屋頂，
重塑 1848 年以前的露天廣場空間。

Antoni Gaudí 以外的西班牙大師

說到西班牙建築，大家肯定認識Antoni Gaudí，也會知道建造花上百年的經典巨作——聖家堂。在香港，Gaudí可能是繼貝聿銘、Norman Foster之後，另一位「入屋」的建築大師。原來在近代，西班牙曾經出現另一位建築奇才，名叫Enric Miralles。

Enric於2000年因腦腫瘤過身，離世時年僅45歲。他在1983年成立自己的工作室，在短短17年專業生涯中，在世界各地留下了實實在在的建築巨作，創造出獨特的建築語言，至今仍影響西班牙的年輕建築師。Enric一生充滿傳奇色彩，先後與兩位妻子設立兩個工作室，過身後埋葬在親手設計的墓園內。筆者曾經親身到訪墓園，從職員口中得知墓園因資金問題而未能完成建造所有設計。Enric的建築命運，原來與

Gaudí如此雷同。

在電腦繪圖仍未流行的年代，Enric以手繪圖則、實體模型及簡陋的CAD電腦軟件設計立體雙曲線的流動空間。他的複雜幾何建築，以現今科技去分析仍然是不容易理解的。可想而知，他的作品是多麼的前衛。1980年代末，他已成為備受國際注視的大師級人物。

保育不是口號

聖卡特琳娜市場（Mercat de Santa Caterina）位於萊埃塔那大街（Via Laietana）旁邊。這個地段，由上兩個世紀1845年到20世紀末均為市集設施，服務旁邊居民。1848年成為巴塞隆拿市首個有蓋市集。及至1990年代末期，市政府計劃全面拆卸市集，轉為公共

廣場空間。Enric認為重建計劃破壞市集與城市之間的肌理及空間結構，於是著手研究清拆帶來的負面影響，與相關政府部門周旋角力，提倡其他可行的重建方式。幸運地，Enric不但成功遊說政府停止清拆，當地政府更委託他推進活化計劃，令市集起死回生。

Enric認為直白的二分法（意指非黑即白，非新即舊）很難成為建築學思維。尤其在聖卡特琳娜市場裡，建築經歷百年以上、無數次的迭代，活化計劃不應過份討論市集的新與舊（即不必要討論保留什麼，加建什麼），而是尋找市集空間如何適應及以什麼活化模式配合現代生活，好讓市集一直運作。在此前提下，他大刀闊斧地設計一個高低起伏的波浪屋頂，取代原有的折頁式屋頂。四面的舊圍牆只保存三面，其中一面打開，形成半室外的過渡空間，重塑1848年

以前的露天廣場空間，連通市集與鄰近的居住建築，提升社區歸屬感。通過Enric細心的城市歷史研究和改造琢磨，令封閉殘破的聖卡特琳娜市場得到重生。

回看香港，市區重建局的中環街市活化項目，最終以「實際」為由，取消由日本建築大師、普立茲克建築獎得獎者磯崎新的「漂浮」玻璃盒子設計，現今只修不改的方向甚為折衷保守。本地活化項目討論經常流於口號化，只著眼於「新」與「舊」、「活化」與「保育」的二分思維。城市更新、建築活化或應去除行政和制度的框架，一層層由下而上推敲探索各種「活化」項目的可能性。Enric的聖卡特琳娜市場便是一個值得借鏡的案例。

非洲建築「識條鐵」

"ARCHITECTURE
IS MUCH MORE
THAN ART.
AND IT IS BY FAR
MORE THAN
JUST BUILDING
BUILDINGS."

FRANCIS KÉRÉ

傳奇的非洲之星

香港社會多用數字衡量價值，居住環境如是，學術成績如是，連閱讀習慣也如是。在民粹氾濫、語言講求「偽術」的年代，大型公共建築中「簡約」和「花巧」的定義是什麼，確實不得而知。建築界近年熱烈討論各種「高科技」，從「智慧建築」，到環保玻璃幕牆，甚至乎用3D打印混凝土及組裝技術起樓等。這些建築流於炫耀的新科技，缺乏創新思維，沒有真正解決社會問題。

50歲的建築師Francis Kéré來自最貧窮的國家——西非小國布基納法索。2022年，他成為首位非洲黑人獲得普立茲克建築獎，成功之路充滿傳奇。他的村長爸爸決志要Francis成為貧窮村落裡第一個懂寫字閱讀的小孩，七歲就把他寄養於遙遠城市的親戚裡。長大

後輾轉憑獎學金到德國升學，其後成為建築師。已踏進文明社會的他，於2005年在柏林成立工作室，承接各類項目。然而飲水要思源，出生於無水無電的極端沙漠地區，Francis明白到回饋家鄉的重要性。他相信對於資源貧乏的地方，創新的建築可以喚醒社會文化和歸屬感。他在家鄉布基納法索的作品便能體現建築於生活中不能量化的價值。

塵歸塵、土歸土

自2001年起，Francis就為家鄉興建學校。從開始的幾個小學課室、教師宿舍，再到後來的中學校舍，直至近期完成的公共圖書館，他都能運用僅有的資源建構出為使用者帶來尊嚴的建築。Francis深知環境與教育成效有著緊密的關係。面對高達攝氏45度的沙漠

氣候，學生往往不能在炎熱的課室裡集中精神。原來，大城市所用的混凝土建造方式根本不能解決室內高溫的問題。Francis反而以土著一向沿用的泥土磚作為學校的建材，以最簡單的物料設計舒適的學習空間，為家鄉帶來真正的創新和建築美學。木材、泥瓦、石頭這些往往為現代建築師所忽略的原始物料，成為了Francis手到拿來的創作元素。

在簡單的紅磚結構牆上，圖書館蓋上布滿大小氣孔的紅土天花，再之上是一層鋅鐵皮屋頂桁架結構。在酷熱的天氣下，圖書館內的熱空氣往上升，藉著天花的氣孔抽走課室內的熱空氣，製造對流的同時亦可遮風擋雨。天花氣孔的設計令室內空間恍如宇宙星空般美麗，但建造方式卻出奇地「土炮」。Francis運用當地生活常用的手造大泥瓶，改裝成建築構件作為氣

孔。過程中他還教育當地居民現代建築技術，不單賦予了他們新的謀生技能，亦讓社區參與整個建築群的建造，使建築過程成為教育的一部份，建立當地文化傳承與歸屬感。至於是否所有非洲村民都欣賞Francis的現代鄉土建築美學還是只「識條鐵」，相信時間會給出答案。

領會社區的曼谷商場

"OUR GOAL IS TO APPROACH EVERY PROJECT WITH A DEEP EXPLORATION OF ALL THE POSSIBILITIES OF DESIGN."

DEPARTMENT OF ARCHITECTURE

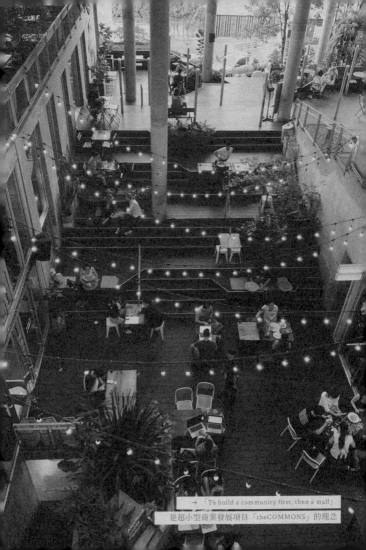

→ 「To build a community first, then a mall」
是超小型商業發展項目「theCOMMONS」的理念

社區的邏輯

筆者家住粉嶺鄉郊，靠近粉嶺火車站的公共屋邨祥華邨。屋邨於1982年建成，初時有乾濕街市、超市、便利店、小藥房、辦館和平台冬菇亭大排檔。這些屬於生活配套的商業，為市民提供日常便利。在城市規劃和建築設計中，不同類別的商業形態均有各自的社會功能，例如：鄰里式商業服務半徑為1-1.5公里，規模一般少於20萬平方尺建築面積，多為街區或小商場模式，支撐附近社區。這些商業建築服務人口大約五萬，即16棟公屋。集中商業服務半徑則較大，約為五至十公里，可以說是一個區域中心。模式是大型商場，建築面積50至100萬平方尺不等，有連鎖店、電影院、大型食肆等等。九龍塘又一城，就是九龍區的一個主要的區域商場，服務人口約10至25萬。

自從領匯的出現，卻顛覆了這些規劃設計的邏輯。縱使香港有規劃署、城規會，也有《香港規劃標準與準則》，但通通敵不過「市場主導」的商業機構。我家附近的祥華邨被領匯更換所有舊商舖，例如冬菇亭大排檔被改裝成冷氣長開的連鎖餐廳，屹立30年的辦館亦已告下落不明。當年大部份人支持領匯上市，多年後，惡果卻逐一浮現。在沒有管控，任由市場主導的情況下，鄰里商業恐怕只會慢慢消失於香港。

先社區後商場

正當本地日日上演消滅社區的情節，生活走向單一化；世界潮流則提倡社區共融，商業機構紛紛埋頭苦幹地思考如何令開發項目達到可持續發展，與不同持份者跨界合作，產生互惠互利的協同效應。位於

曼谷北部通羅區域（Thong Lor）的超小型商業發展項目「theCOMMONS」，由建築事務所Department of Architecture設計，開發理念正正與領匯商場相反。「To build a community first, then a mall」是年輕開發商Vicharee和Varatt Vichit-Vadakan的理念。在一個只有二萬尺建築面積，樓高四層的建築物內，他們希望提供一個讓居民互相認識的空間，真心地認為可持續發展比賺快錢更為重要。「貢獻社區」不是企業責任口號，而是長期與社區協作的概念，令社區結構更為完整。

看來theCOMMONS更像一個非牟利機構項目，多於一個賺錢的商業項目。想深一層，開發商是把消費空間和社區中心功能作混合實驗。建築設計中設置大量半室外及綠化非營業空間，目的是令消費者逗留

時間盡量延長，增加額外消費的機會。傳統商場追求購物人群的流量，而近年的新型商業則尋求人群歸屬感。仔細的研究，theCOMMONS分為四個區域：The Market提供飲食檔口；Village是混合式空間，有花店、服裝店等，照顧日常生活所需；Play Yard是兒童玩樂及學習的樂園，也有瑜伽教室；Top Yard則是正式的高級餐廳。然而，這個分類並不是全由開發商主導。在建造之前，開發商與租戶緊密溝通，令空間設計更符合各類商店的獨特需要。兩位年輕開發商曾落地參與前線營運，代客泊車、抹枱都能見到他們的蹤影。Vicharee和Varatt二人努力在細節中落功夫，言聽計從，由下而上改變商場的營運模式，最終獲得空前成功，吸引世界各地的同業前來參觀。這個「教科書級別」案例告訴我們，開發商與社區、租戶與消費者不一定是豎向從屬的關係，而是可以產生橫向互動的協作。

"WHAT I DISCOVERED WAS THAT DESIGN AND WRITING ARE NOT VERY DIFFERENT ACTIVITIES, AFTER ALL. ACTUALLY, BOTH ARE SORT OF FORMS OF CONSPIRACIES."

LIU JIA KUN
劉家琨

「盛世」背後

對中國近代建築的印象，一定是「高、大、上」。2008年北京奧運，我們認識到鳥巢、水立方。2004年OMA放棄紐約世貿Ground Zero競賽，把目光投放在中國市場，贏得北京央視大樓設計。2010年上海世博會，見證冒起中的Thomas Heatherwick設計的英國館及年輕Bjarke Ingels設計的丹麥館。毋庸置疑，中國是近十多年來全世界建築師尋夢淘金的場所。只要能設計前所未見的建築，中國開發商都樂於「幫你實現」。正面地看，這是建築界難得一見、百花齊放的「盛世」。可是想深一層，建築師們面對紙醉金迷的情況，很容易迷失自我，忘記建築的本質及作為建築師應有的責任。普立茲克建築獎自2006年開始改變評審方向，不再傾向國際建築大師，反而開始向一些專注本土的建築師加以鼓勵，例如Peter Zumthor、Souto de Moura、

坂茂、王澍及Alejandro Aravena等。仿彿要建築界反思「盛世」背後的危險性。

　　差不多同一個時期，中國近代建築界原來存在另一個平行時空，一個真真正正的本土建築現場。時光倒流至2002年，開發商SOHO中國的「長城腳下的公社」摘下了當屆威尼斯建築雙年展特別獎「建築藝術推動大獎」，更成為巴黎龐畢度藝術中心第一件來自中國的永久收藏展品。SOHO中國的CEO張欣邀請12位亞洲建築師在長城設計一共11座居所及一個會所，包括本土建築師張永和的「土宅」。自此，中國出身的建築師備受世界關注。2006年，荷蘭建築師協會舉辦「China Contemporary: Architecture, Art and Visual Culture」，中國建築師漸漸面向世界。中國建築界很特別（可能因為每個地區有獨立的建築規範），他們多扎根於自己的城市，性格鮮明，如深圳有都市實踐，

杭州有王澍，南京有張雷，北京有張永和等等。本次
介紹的是來自四川成都的劉家琨。

「市井」建築

劉家琨事務所網站敘述了數個設計理念：與自然
共生，尊重歷史，關注現實，向民間智慧學習，此時
此地，因地制宜，體現現實精神。「立足此時此地，
介入社會現實」是劉家琨的建築哲學。他曾經當過全
職小說作家，作品帶有強烈的故事性，在建築中能感
受到雅致的文人氣質。如果隨手作個比喻，劉家琨可
算是中國版Peter Zumthor。他承接的商業項目不多，
建成的作品規模較小，大多是文化藝術類型的公共建
築（如以農民製清水混凝土建造的鹿野苑石刻藝術博
物館），也有自發性作品（如紀念汶川地震死難同學
的胡慧珊紀念館）。產量雖少，但對建築學及社會學

的影響則非常深遠。

　　2016年第15屆威尼斯建築雙年展主題館的展品之一，成都西村‧貝森大院是一個結合文化藝術、運動休閒的場所，也是城市更新、保育的項目。設計以集體居住的傳統大院空間為概念，結合「低技策略」，試圖在城市中重現「鄉土風格」的建築。貝森大院沒有刻意地設計光鮮的外觀，使建築更具「市井」味道。材料方面，大量運用當地常見的手工竹膠模板製成混凝土，體現地域特色及場地感。劉家琨更自行研發再生磚，磚的特性能令植物自然生長，積年累月形成天然的綠化牆和綠化屋頂，令建築慢慢變得低調內斂。這些「簡陋」的設計手法令貝森大院成為當下中國建築如何應對自然和城鄉共生的最佳參考；也是建築師積極參與回應社會問題的例證。

眼高手低的中國建築

"I SEE MYSELF
AS A REFLECTIVE
REGIONALIST.
I ADDRESS SPECIFIC
CONDITIONS SUCH
AS THE BUDGET,
THE PROGRAM,
AND THE CLIMATE.
IT IS COMPLICATED,
AND NOTHING IS
PRECONCEIVED."

LI XIAO DONG
李曉東

建築百家姓

日本建築雜誌 *a+u–Architecture & Urbanism* 於2019年3月號第546期以「百家爭鳴」介紹多個中國內地新銳本土建築師，例如董功、李虎、柳亦春及馬岩松等，代表了中國當代建築界的思維及實踐踏入第二個進化階段。這批建築師認受性開始提升，設計不再盲從西方現代建築潮流，慢慢建構獨有的本土論述。儘管香港城市比內地發展得更早，可惜一直缺乏建築論述研究及傳承，普遍市民對建築文化的態度「冷感」。現實是，香港建築多屬商業類別，建築文化發展相對遲緩。未來的中國內地本土建築將會迎頭趕上，在世界建築文化中建立更大的影響力。

本篇介紹的是「他來自北京」的清華大學建築學系李曉東教授。1960年代出生的李曉東曾經歷文化大

革命，考入清華大學時處於文革剛結束的1970年代末。畢業後，正值中國開始摸著石頭過河，改革開放至今天「大國崛起」，李曉東均親歷其中。在這種大時代成長的人有兩種：一種沖昏頭腦；另一種則是目光銳利，把世事看透，李曉東明顯屬於後者。他的名言「無論從外觀還是精神層面，建築都是一個民族的最佳代言」，甚為精闢獨到。

低技術、高環保

李曉東曾經在荷蘭深造和工作，之後移居新加坡教書做研究。1997年成立Li Xiaodong Atelier，2005年回流中國擔任清華大學建築學系教授，學貫中西。在新加坡期間，李曉東從研究中了解到當地政府於1980年代意識到不能倚靠國外建築師的地標建築

設計，因而開始尋找適合新加坡風格的建築語言，引申出回應熱帶氣候和地域特色的本土建築，一直變化至今。這些地區建築研究使李曉東領悟地域文化對建築獨特性的影響，開啟了他悠長的中國建築尋根路。

「籬苑書屋」，是他第三個建成作品，位於北京懷柔郊區，是當地的公共圖書館。2010年因緣際會，李曉東路經交界河村，又適逢「陸謙受基金」捐款支持，成就這棟服務農村人民的社區設施。由於資金有限，設計非常簡單，卻是一棟有效的環保建築。李曉東在一個訪問中曾提及，一兩百平方米小房子可以產生足夠大的社會效應，書屋亦然。由當地採摘的柴火棍滿鋪建築立面，創造自然外觀，減少廠製的建材和運輸產生的碳排放。書屋特意靠近水邊，能夠達到自然通風；內部則以玻璃圍合，形成溫室，冬暖夏涼

之餘，是以最低技術達到零排放高環保標準的建築設計。除了書屋，李曉東的福建平和縣「橋上書屋」也非常著名。橋上書屋是史上第一個中國建築師榮獲2010年Aga Khan國際建築大獎的項目。李曉東運用中國歷史文學，作為設計的依靠及啟發，試圖令現代建築，以最原始、最在地的形態展現。反觀香港，了解研究本地文化和文學論述會否是一個改變建築現實的切入點？

名古屋的共屋主義

"IN THIS CONSTANTLY CHANGING SOCIETY, WHAT WE STRIVE TOWARDS IS TO CONTINUALLY REDEFINE RICHNESS IN LIFE THROUGH ARCHITECTURE."

YURI NARUSE AND JUN INOKUMA

成瀬友梨與豬熊純

分享你「屋企」

當今潮流，大家都高呼共享經濟（sharing economy）概念。共享這個理念看來行之有效，令資源更平均地分配，減少各樣浪費損耗。千禧後，年輕人群對生活工作態度有全新的追求，開始出現co-working工作模式。而近年則陸續流行所謂co-living、co-housing概念，例如倫敦開發商The Collective的The Collective Stratford項目及紐約開發商WeLive的110 Wall Street項目，都是co-living建築的佼佼者。

不止香港，所有高密度城市均存在房屋短缺的土地問題，也是普世的跨代矛盾。住屋作為最基本的生活條件，仿佛是永恆的社會死結。Co-living這個概念提供了一個破解房屋短缺的密碼。很多人以為，

co-living的年輕人公寓就等如大學宿舍，但現實並沒有確切的定義。有些co-living項目務求把work／live／play空間整合，有些則嘗試吸納老中青的客戶。Co-living是一個不斷演化的現象，可以肯定的是這個新生活模式正在改變建築設計及空間邏輯。這次介紹的案例是一個與別不同的「共同房屋」建築設計。

不簡約共居

　　來自東京的成瀨・豬熊並不算是國際著名的建築設計事務所，但兩位70後的建築師也設計過不少住宅及小型建築項目。名古屋共享出租住宅LT城西是事務所於2013年完成的建築。住宅外觀是平平無奇的三層長方盒型建築物。內部共設計了13個72平方尺

（約2.7 x 2.7米）的睡房空間，剩下就是「公共空間」區域，包括共用的飯廳、客廳、廚房、洗手間等等。成瀨・豬熊先把13個睡房進行高低錯落的垂直分布，睡房之間的負空間設計成變化多端的立體共享空間。睡房與共享空間互相緊扣，不再以傳統功能分割各類空間；而是以體驗和日常習慣來定義空間屬性。一方面使共享空間能夠自由靈活地使用；另一方面，共享空間亦可按時間需要成為各個睡房的伸延，模糊了私人與共享空間的界線。

近年香港出現不少由非牟利機構推出的共住房屋，卻往往只提供基本的配套設施，純屬解決「安置」問題。關於co-living這個概念，或需要更多關於建築設計的本地討論，才能破舊立新，演化出港式共住建築。

"I DO NOT
INTEND TO
EMPHASIZE MY
OWN DESIGN.
INSTEAD,
IT IS IMPORTANT
FOR ME TO
DISCOVER NEW
AWARENESS
OR POSSIBILITIES
IN NEW WAYS."

JO NAGASAKA

長坂常

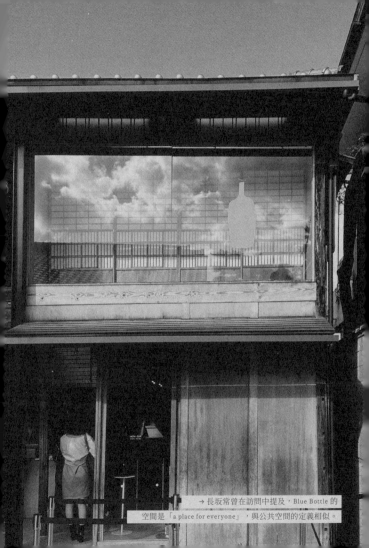

→ 長坂常曾在訪問中提及，Blue Bottle 的空間是「a place for everyone」，與公共空間的定義相似。

咖啡的點線面

Blue Bottle近年落戶中環,開店初期吸引大量群眾到訪,當中有咖啡愛好者,也有不少網紅慕名打卡,成為疫情時期的城中熱話。Blue Bottle在美國、日本、韓國等地掀起熱潮,除咖啡以外,店舖設計也充滿話題。翻查資料,Blue Bottle喜愛委託著名建築師負責室內設計。2014年翻新Ferry Building店項目,就邀請Jensen Architects代為設計(其後Jensen Architects的項目建築師自立門戶創立Lincoln Lighthill Architect,為Blue Bottle設計共八間店舖)。Ferry Building店內用淺藍色的牆身,配襯拉絲不鏽鋼吧枱。簡約的風格,加極端細緻的工業材料,成為Blue Bottle獨有的設計美學,也因此贏得「咖啡界Apple」的美譽。2017年被Nestlé收購後,Blue Bottle為應付擴充營業,請來

建築師Bohlin Cywinski Jackson設計遍布美國六個州份共20間咖啡店，每間均有不同的美學風格。Bohlin Cywinski Jackson更為品牌創辦人James Freeman設計三藩市獨立屋。Freeman曾經說過，"when you have a good relationship with your architect, that sort of thing is possible." 可見 James Freeman對空間、設計、細節皆有極嚴謹的要求，也非常尊重建築師。

其實世界各地都有不少具玩味，由建築師設計的咖啡店。位於日本岡山縣岡山大學內一個草坪上的Junko Fukutake Terrace Café，白色曲線屋頂加幼細的立柱延伸到大屋頂中心的圓形玻璃屋，令店內的座位盡享360度自然景觀。設計者正是大名鼎鼎的SANAA（由妹島和世及西澤立衛共同創立）事務所。英國設計鬼才Thomas Heatherwick的早期作品也有咖啡店的蹤

影。位於英國南部West Sussex的一個海邊小鎮——Littlehampton，Thomas沿海邊公路設計以沙灘作啟發的狹長波浪形建築East Beach Café。美麗的海景、大師的建築、配上當地出產咖啡豆製作的咖啡，絕對是一個完美的體驗。

　　紐約建築師事務所Studio Cadena設計的Masa Bakery and Café，位於南美州的哥倫比亞Bogotá市，外形是幾個高低不平的盒子，外牆有不規則的三角形洞口，滲透強烈的幾何元素。建築概念是製造一個無柱室內空間，以外牆作為主結構，從而釋放咖啡店空間的自由度。除咖啡外，據說店內的牛角包和麵包布丁都非常受歡迎，這家咖啡店更入選了《時代雜誌》「World's Greatest Places 2019」全球 100 個必到的朝聖熱點。

網紅長坂常

在香港，建築師設計的咖啡店比較少，日本建築師長坂常操刀的Blue Bottle香港店實屬罕見。長坂常的設計擁有強烈的城市感：紙皮石吧枱，霓虹燈管製的藍瓶燈具，門面粗獷的混凝土飾面，都充滿本土文化特色。自2015年開始，長坂常為Blue Bottle共設計13間咖啡店，遍布日本全國及南韓首爾，全部均引起當地熱話。

長坂常工作室Schemata Architects位於東京南青山，團隊共有25名設計師。長年架起Le Corbusier經典圓框眼鏡的長坂常，1998年畢業後即創立工作室，可惜事業並非一帆風順。由最初寂寂無名到製作小型家俬，直至2015年透過公開競賽贏得設計Blue Bottle

清澄白河店的機會而走紅，前後花了十多年的時間。長坂常曾在訪問中提及，Blue Bottle的空間是「a place for everyone」，與公共空間的定義相似。由他設計的Blue Bottle店中，容易凝聚不同的陌生人，或於店內閒談，或與咖啡師交流。走到店內，氣氛輕鬆熱鬧，少見到顧客帶著耳機，看書或者用手提電腦工作，可見長坂常對空間氣氛的拿捏非常精準。

除Blue Bottle外，長坂常近年為不同的品牌設計商店，如Aesop、Issey Miyake、HAY、CABANE de zucca、Jins及中川政七商店等等。如果十多年前日本商店設計的代表人物是Wonderwall的片山正通。那麼近年新一代的冒起人物，則非長坂常莫屬了。

瑞士的自由建築

"ONE OF OUR CONSTANT BIG CONCERNS IS HOW TO CREATE A RELATION BETWEEN THE INSIDE AND OUTSIDE."

KAZUYO SEJIMA AND RYUE NISHIZAWA

妹島和世與西澤立衛

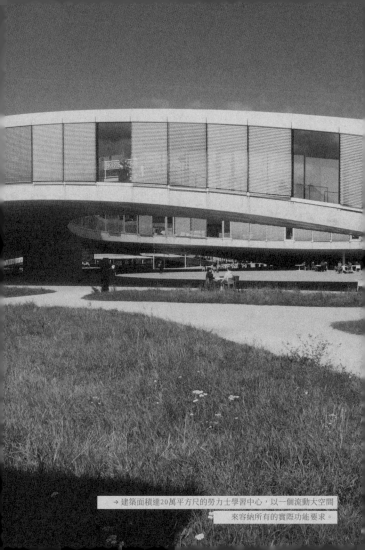

→ 建築面積達20萬平方尺的勞力士學習中心，以一個流動大空間來容納所有的實際功能要求。

建築政治學

　　建築設計與藝術文化息息相關，但原來建築進程與政治制度也有密切關係。簡單說明，古代歐洲政教一體，奉行皇帝統治，主流的建築設計是建教堂，造皇宮，因而衍生出巴洛克、新古典、洛可可、哥德等古典建築風格。當時「建築」的角色是服務貴族的，空間多是「封建／封閉」。及至18世紀末法國革命Liberalism、Nationalism、Democracy等新思潮為主流社會所接受，政治體制逐步走向「民主化」、「自由化」，建築設計也同步展開長達200多年的「去裝飾」過程。步入20世紀，世界民主政治制度近乎成熟，在人人平等的國度，建築設計的主流論述多是圍繞著空間如何開放、建築如何促進人與人之間的關係等題材。

著名的東京SANAA事務所由妹島和世於1995年創立，西澤立衛其後加入成為合伙人。2010年，他們只花15年便成為史上第二對獲得建築界最高榮譽普立茲克建築獎的拍檔。二人的建築風格非常容易辨識：純白外觀，超大玻璃，彎彎曲曲的形態及極幼細的鋼結構都是SANAA獨有的設計美學。建築背後，是他們對空間的詮釋。SANAA認為人的路徑總是彎彎曲曲的，所以在空間布局上，流動及曲折的形態代表了人的自由意志。這樣極致追求自由的建築理念和民主政治制度也是息息相關。

有容乃大的載體

位於瑞士洛桑的勞力士學習中心（Rolex Learning Center），是一個建築面積達20萬平方尺

的大學設施，中心內包括藏書量達50萬本的圖書館（屬歐洲其中一個最多科研書籍的圖書館）、多功能廳、飯堂、演講廳、咖啡室、研究室、書店及銀行等等。在如此複雜的功能要求下，妹島和世和西澤立衛化繁為簡，提出以一個流動大空間來容納所有的實際功能要求。整棟建築沒有固定的形態，前衛外觀就像一塊在空中漂浮的阿拉丁飛毯，內部空間設定為一個鼓勵共同學習的大公園。學習中心是一個既沒起點，也沒有終站的空間。學生可隨時在高低起伏的室內山丘上席地而坐，互相交流知識，或者在靜謐的山谷與伙伴一同研究相關課題。這些學習行為當中並不存在牆體的分割，換句話說，妹島和西澤希望藉著學習中心項目，實踐一種令思想解放，從而獲得完全自由的建築風景。

近年香港人的生活模式和追求開始慢慢改變，日常活動已不再局限於既定的載體空間（contained space），例如逛商場。他們開始了解城市運作，努力共創更多元化的另類場所，令公共空間更加開放平等。由於市民對空間的要求變得複雜兼有深度，近年建築設計的質素水平也確實漸漸得到提升。

Ø5

FRONTLINE—
KEEP
UPDATED

現場——
走在建築前線

對談東京國立西洋美術館
前副館長——村上博哉

"SPACE AND
LIGHT AND
ORDER.
THOSE ARE
THE THINGS
THAT MEN
NEED JUST AS
MUCH AS THEY
NEED BREAD
OR A PLACE TO
SLEEP."

LE CORBUSIER

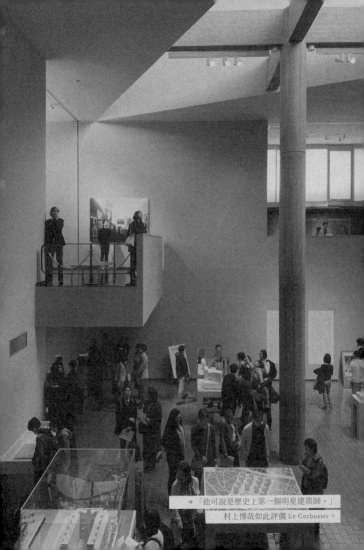

→ 「他可說是歷史上第一個明星建築師。」
村上博哉如此評價 Le Corbusier。

現代主義大不同

上世紀的現代主義建築可以以簡約、著重功能、去裝飾化等字眼來概括。不過，世界各地的現代建築先鋒均各有理念。德國的Mies van der Rohe傾向完全自由靈活的通用空間（universal space），主張less is more；Walter Gropius提倡以實用、經濟及功能建立設計美學；芬蘭的Alvar Aalto側向地域元素及尊重自然；法國／瑞士的Le Corbusier崇尚由工業化社會提升出來的機器美學（Machine Aesthetic）。

2019年在東京舉辦的「Le Corbusier and the Age of Purism」（ル・コルビュジエ 絵画から建築へ─ピュリスムの時代）展覽，慶祝由瑞士裔法國建築師Le Corbusier設計、於2016年被列入世界遺產的東京國立西洋美術館開館60週年。與當時美術館副館長

兼策展人村上博哉進行訪談過程中，發現Le Corbusier
日本現代建築界有不少淵源。

奉Le Corbusier為神

村上博哉說：「對日本建築師而言，他不僅
是一個備受尊敬的大師。誇張點說，我們視之為建築
之神。」妹島和世的大學畢業論文是研究Le Corbusier
的曲線美學；伊東豊雄在仙台媒體中心、台中歌劇院
項目中，以打破Le Corbusier的多米諾系統（Domino
system，一種用鋼筋混凝土柱承重取代承重牆及樑的
標準化建築結構，用以解放建築空間，令平面、立面
布局更為自由）為設計概念；隈研吾經常在書中（如
《十宅論》、《負建築》）提到Le Corbusier的建築理
論與現代地產物業發展的關聯性。問及為何日本建築

師對Le Corbusier如此著迷，村上博哉解釋說：「在那個年代，Le Corbusier的寫作翻譯本相對比較多，所以在日本傳播面也較廣。」

1922年，日本陸軍省建築技師藥師寺便曾在雜誌*Kenchiku Sekai*（《建築世界》）中，介紹自己在巴黎拜會Le Corbusier的故事。村上博哉發現1910至1920年代已有日本人從巴黎訂購純粹主義藝術雜誌*L'Esprit Nouveau*回國。在1925年純粹主義藝術運動結束後，建築師前川國男（丹下健三師傅）、牧野正己等陸續慕名到Le Corbusier巴黎工作室工作。Le Corbusier更曾在日本舉行多場個人展覽。他的藝術及建築風格在日本甚受歡迎。村上博哉打趣地說：「如果丹下健三是Master，其師傅前川國男就是Grand Master，而再追溯上去，Le Corbusier就是God Master了。」

純粹主義與現代主義

60週年展覽主題是純粹主義，村上博哉留意到有人在社交媒體投訴展覽中關於建築的展品太少，Le Corbusier及Amédée Ozenfant的藝術畫作數量則佔大約八成。其實這是策展單位的苦心經營。「藝術會影響建築，而每當時代變遷，藝術便會隨之而改變。」村上博哉認為，原名Charles-Édouard Jeanneret的Le Corbusier在發起純粹主義藝術運動期間，得到有關建築的新啟發，繼而發展成為影響世界的現代建築理論。「這展覽是要闡明Le Corbusier如何成為Le Corbusier。」的而且確，Le Corbusier在純粹主義流行期間改用「Le Corbusier」這個跟他爺爺之名類似的新稱謂，名字含義是希望表達在舊社會文化中演化出新世代價值。1916年Le Corbusier移居巴黎，當時是寂

寂無名的年輕建築師。輾轉之間認識了藝術家 Amédée Ozenfant。二人激烈批評立體主義藝術風格，同時開始建立出純粹主義的論述：機械美學、幾何圖形及真實比例，以減少主觀的顏色運用及利用日常物品表達上述元素。

「他可說是歷史上第一個明星建築師。」村上博哉如此評價Le Corbusier。他利用當時的新大眾媒體如雜誌、報章、電影等，向藝術界推廣純粹主義美學，很快便得到認同。這些早期的純粹主義畫風慢慢變成1925年的Le Corbusier名作新精神館（Pavillon de l'Esprit Nouveau）的建築設計語言。後期純粹主義的重疊、層次、透明變化等元素則成為1931年的經典現代建築薩伏伊別墅（Villa Savoye）。藝術如何演化成建築語言，藝術家Charles-Édouard Jeanneret怎樣成為建築先鋒

Le Corbusier，都可以在展覽中深入了解。

別於一般的策展

村上博哉解釋今次展覽策展概念是一條時間軸：「我希望策展的主方向可以結合國立西洋美術館建築空間，這是一個大膽嘗試，有別於一般單純由藝術品出發的策展方式。」不過村上博哉直言美術館的空間很難運用，尤其在展示現代藝術方面，結構柱間距只有六米，擺放的藝術品不能過多。最後他決定只在每個間距展示兩幅畫作，Le Corbusier與 Amédée Ozenfant各一幅，做出對比。他又利用建築內的樓梯、窗及樓底高度變化，襯托藝術作品，融情入景。

建築的藝術

在訪談完結前，問及國立西洋美術館是否可以理解為體現純粹主義的一棟建築物。村上博哉說：「建築外觀是屬於早期風格，主要是由幾個基本而純粹主體構成。內部空間的設計則反映著後期的元素，如牆壁的開洞、天窗的自然光、樓梯的穿插，每一處都體現空間重疊的立體層次。」

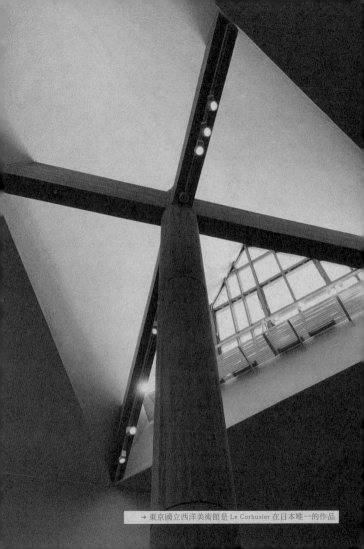

→ 東京國立西洋美術館是 Le Corbusier 在日本唯一的作品

對談挪威Snøhetta創辦人——
Kjetil Thorsen

"FROM THE FIRST DAY, WE SAID THAT WHAT WE ARE DOING HERE IS A NEGOTIATED ARCHITECTURE. THE CONCEPT ITSELF WAS THE NEGOTIATION, THE DIALOGUE, THE AGREEMENT."

KJETIL THORSEN

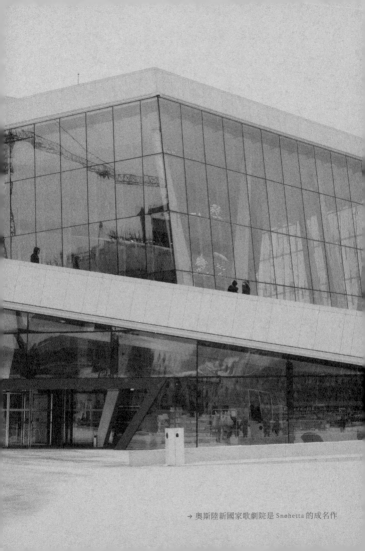
→ 奧斯陸新國家歌劇院是 Snøhetta 的成名作

Snøhetta是甚麼？

與Snøhetta創辦人Kjetil Thorsen的專訪對談，發生在2015年設計營商週期間。來自挪威的Kjetil Thorsen有著典型北歐人的印象——冷靜、理性、坦率。當年啟德Airside（Snøhetta於2023年完成的香港作品）地皮尚未售出，Snøhetta這名字在香港算是名不經傳，但他們的作品，如奧斯陸新國家歌劇院及美國紐約世貿遺址博物館，已在世界享負盛名。

問：Snøhetta是如何開始的？

答：1987年，我和幾個建築師、園景師走在一起，嘗試把建築和園景設計整合。當時一般人都把兩者看作互不相干的範疇，常說：「當建築完成，就把餘下資金加點綠化吧。」我們卻認為事情不

應這樣，因為園景、綠化、公共空間及建築的關係是密不可分的。1989年，我們贏得埃及亞歷山大圖書館設計競賽，那是Snøhetta一個重要轉捩點，馬拉松式地花費20年時間才完成。

問：建築界近年發展漸趨專門化，工序不斷細分，個別建築師的設計類型步向單一化。Snøhetta走的路似乎恰恰相反。你們涉獵的設計範疇極廣，從建築、室內、產品、到品牌，甚至紙幣也有設計。剛才在論壇上介紹的transpositional工作模式，把不同範疇的人，建築師、室內設計師、園景師、藝術家、平面設計師、工匠等等齊集在同一個工作環境，似乎成功凝聚了強大創意。你是怎樣處理或管理這些創意？

答：我們的專長是甚麼都做。創意其實是釋放每個人的潛力和知識，所以Snøhetta十分重視全人質素，不單是設計技能，還有個性、興趣等。當各人的潛力和知識走在一起，就能創新，而且過程往往是自然發生的；可以在工場，可以透過複雜分析，可以是突如其來。工作室內，整合設計概念的責任並不局限於某一個管理職級，只要有足夠洞察力，任何人也可以擔當此角色。

問：Snøhetta工作室有寬敞的餐室、社交、工場等非工作空間，營造一個鼓勵創意與交流的環境，可以分享多些你們獨特的設計過程？

答：我們喜歡利用實物與虛擬媒介反覆測試各種的設計概念，不希望被某種媒介局限我們的想

像。有時我們在工場憑觸感創造實質的東西,然後把它掃描再做電腦分析;有時用軟件模擬設計後,再利用三維打印製造材料樣板。當然,有些創作是純以虛擬媒體主導,例如影片動畫等等。

對談香港

問:香港公共空間受嚴謹的限制,港人常去的商場有時「暗藏」政府要求的公共空間。Snøhetta的作品十分重視建築與公共空間的關係。你們曾經參與香港M+博物館的設計競賽,從中你對香港獨有的都市生態有什麼看法?

答:當城市只有很少空間條件時,某程度的條理是需要的,但一定要保持公共空間可塑性,使一些意想不到的事情依然可以發生,這樣才能容納

各式的生活。我對香港最感興趣的是城市與茂密森林的絕對關係。在山頂可看到高樓大廈與郊野公園之間有一條非常清晰的界線，而另一邊就是海洋。城市夾在兩者之間，使高密度顯得順理成章，更有趣的是一層空中走廊系統應運而生。我認為這模式在香港甚有效率，但這空中走廊網絡仍未得到應有的重視。目前只是純粹把商場網絡連結，缺乏了像紐約High Line Park一類的空中公共空間。

問：香港社會也熱烈討論應否發展郊野公園，去滿足房屋的需求，你一向積極把建築與綠化公共空間融為一體，會否建議用此方式去發展郊野公園，突破郊野公園的界限呢？

答：不，不。我不會這樣做。我認為城市與郊野公園的現狀十分理想。一旦郊野公園界限被放寬，很多棘手問題會隨之而來。因為私人資金的發展動力非常巨大，政府便需要更多條例管制發展，這將會陷入更困難的公私角力。高密度有其優勝的地方，我依然認為立體多層，甚至垂直的綠化公共空間網絡還有很大的可塑性，或許加以善用和增加發展密度能夠騰出更多城市空間。當然現在我沒有確實的答案，畢竟這是全球城市的共通問題。

創意有限？

問：建築設計與項目實施的過程中，往往有來自客戶、政府、使用者、技術，以至承建商的限

制。像香港寸金尺土的城市環境，你會怎樣應對這些問題？

答：限制對設計來說不一定是壞事。就像武術一樣，設計師要懂得轉化那些迎面而來的力量成為推動設計的元素。在設計紐約世貿遺址博物館時，面臨很多掣肘，我們需要在僅有的空隙中尋找空間。這些限制讓我們變得更具創意。因為只有面對這些掣肘，你才會關注微妙的細節，從中找尋突破契機。

問：近年世界頂尖建築師都在中國內地進行各樣的建築實驗，你們有沒有這樣的計劃？

答：我們有做過幾個設計提案。但我們都很小心，並非因為中國內地的關係，而是Snøhetta很關

注工作室怎樣擴展規模及如何帶給項目獨特的價值。畢竟中國內地有很多好的建築師正努力在地設計；而我們的「transposition」設計模式亦有某種臨界點，不能擴展太快和太大。

問：設計完國家紙幣，你還希望涉獵什麼設計領域？

答：Snøhetta正為紐約現代藝術博物館設計一連串藝術展覽，也為瑞士一家水資源公司製作影像，還有剛剛完成的挪威國家公園品牌平面設計等等。

問：你會否視宣揚挪威文化為其中一個工作室任務呢？

答：某程度上會。始終我們帶著自身的社會文化價值觀做設計，例如我們推崇和平等，建築便是很有效的工具營造某種社會狀態。

問：最後，可以向讀者推介幾本書嗎？

答：如果要好玩的話，Flann O'Brien的*The Third Policeman*是本很有趣的小說，充滿各種似是而非的荒誕理論。而 Italo Calvino的*The Invisible Cities*，可說是設計和建築學生們必讀的書籍。

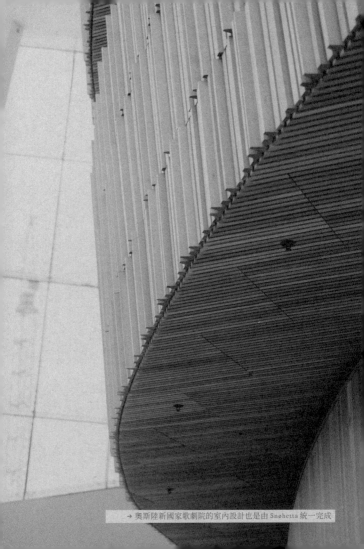

→ 奧斯陸新國家歌劇院的室內設計也是由 Snøhetta 統一完成

對談Serpentine Gallery總監——
Julia Peyton-Jones

"YOU BETTER
MAKE EVERY
MOMENT COUNT.
LIVE YOUR LIFE
NOW; START
IN THE
MORNING."

JULIA PEYTON-JONES

穿越倫敦仲夏

每年倫敦仲夏都有蛇形畫廊（Serpentine Gallery）的Summer Pavilion建築盛事。自2000年以來，畫廊總監Julia Peyton-Jones邀請不同的建築師設計當年的臨時涼亭，與公眾發一場關於建築的夢，思考建築的未來及想像對生活的憧憬。在古時，建築代表永恆。教堂、皇宮的宏大，突顯權力人士所追求的巨大物慾權力。反觀當代思潮多為崇尚個人意志，建築因而變得豐富多樣，亦包容一些臨時性的空間設計，1929年Mies van der Rohe的巴塞隆拿德國館（Barcelona Pavilion）便是經典例子，近年代表肯定是已有超過20年歷史的蛇形畫廊Summer Pavilion系列。

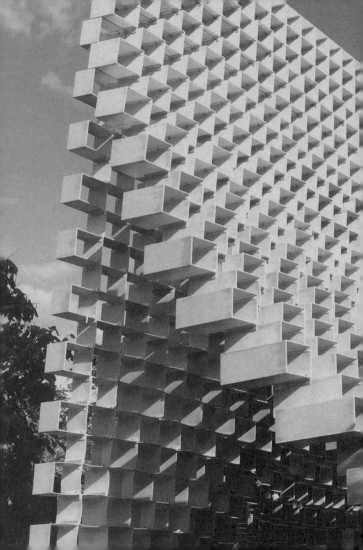

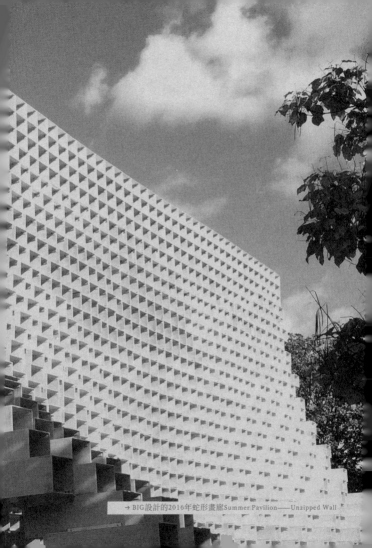

→ BIG設計的2016年蛇形畫廊Summer Pavilion——Unzipped Wall

涼亭建築展

問：每年的涼亭周而復始，就像一個輪迴過程。你作為畫廊總監是怎樣挑選建築師的？16年來，挑選準則有沒有改變過？

答：我們認為涼亭本身就是一個活生生的建築展覽，參觀者能夠遊走在內。在挑選合適建築師時，畫廊的核心策展團隊會考慮建築師的能力——一種能突破建築界限的力量，並有膽量將之呈現到大眾眼前。過去15年的時光，我們曾經邀請國際級建築大師，如Rem Koolhaas、Oscar Niemeyer、Frank Gehry等等。近年我們選擇回歸最早期策展的初衷，挑選一些合適但仍未算是國際知名的建築師。就如當年我們委託Zaha Hadid設計2000年的涼亭，成為了她英國第一個建成作品。大眾也因

此慢慢認識這個前衛建築師。

問：仲夏過後，當年涼亭的命運，你們會如何安排？

答：我們營運畫廊是以「art for all」為使命，目標是免費帶給大眾最好的當代藝術、建築、設計展覽。從社會使命到實際經營，我們要取一個平衡點。涼亭在結束仲夏使命後，便會出售給有興趣的人士和組織，如Herzog & de Meuron的涼亭現在已搬到薩里的私人住宅內；藤本壯介的則置於地拉那國家美術館內。以此填補每年的建造費用，令這個免費的仲夏盛事能夠持續舉行。

問：2016年的策展與往年有點不一樣，除

了BIG設計的Unzipped Wall外，還加設四個「Summer House」小型涼亭，背後的理念是什麼？

答：15年過去，策展團隊認為這個全球各界注視的項目是時候作出進化，與時並進。在思考過程中，我們受到18世紀的英國皇家故事啟發：1734年在Kensington附近的園子裡，Queen Caroline建造了一個古典風格的「Summer House」，遙望美麗的水景。這故事成為今年策展的起點，啟發我們另邀四個建築師設計約25平方米的小涼亭，並安插在醉人的海德公園之中，讓公眾在遊園時遇上新穎的建築。

問：會否考慮往後的涼亭透過建築設計比賽產生？

答：到現時為止，涼亭計劃是以藝術策展的模式

來實踐的,由策展人及團隊落實人選。我們認為這個項目既已取得成功與口碑,也不妨考慮新的點子,或者在未來日子裡真的會透過建築比賽產生涼亭的設計呢。

問:作為畫廊總監,你經常策劃一些與建築有關的藝術展。可否分享你與建築之間的連結?

答:回想起始的2000年,我並沒預計這是一個年度的世界建築盛事。對於一個小型的策展團隊,要把建築項目實現並非輕易。每一年能與頂尖建築師合作是我們的榮幸,也相當高興能參與其中。每年策劃這個涼亭建築,就像平時策劃藝術展一樣,心願是把展品以最好的形式呈現出來。

細看初出茅廬的
安藤忠雄

"TO CREATE ARCHITECTURE IS TO EXPRESS CHARACTERISTIC ASPECTS OF THE REAL WORLD SUCH AS NATURE, HISTORY, TRADITION AND SOCIETY, IN A SPATIAL STRUCTURE, ON THE BASIS OF A CLEAR, TRANSPARENT LOGIC."

TADAO ANDO
安藤忠雄

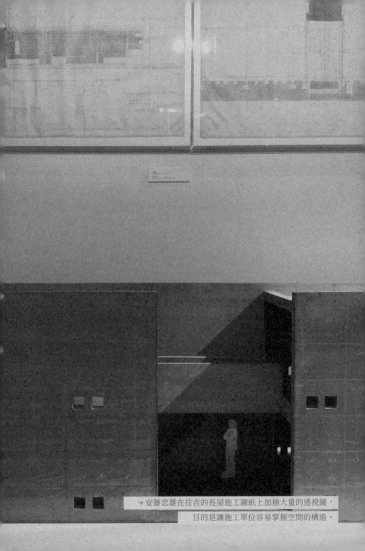

→ 安藤忠雄在住吉的長屋施工圖紙上加插大量的透視圖，
　目的是讓施工單位容易掌握空間的構造。

以檔案之名

安藤忠雄，一個熟悉的名字，是公認的近代日本建築大師。2017年於東京六本木國立新美術館舉辦大型回顧展「挑戰」，展覽中更一比一原大複製經典的光之教堂，是當年世界的「話題」展覽。2019年適逢「安藤忠雄建築研究所」營運第50個年頭，國家級的國立近現代建築資料館因此為安藤忠雄舉辦題為「初期建築原圖展——個體獨立與對話」的小型展覽。位於東京文京區湯島的資料館，隱藏在舊岩崎邸庭園的一棟現代建築內。展覽空間僅有國立新美術館展館的四分之一。資料館在2012年由日本文化廳組織開始營運，每年只舉辦一場建築展覽。當年開館展覽就是殿堂級丹下健三的「Tokyo Olympics in Architectural Documents」（建築資料にみる東京オリンピック）

展，由名譽館長安藤忠雄負責策展。「初期建築原圖展」的作品出乎意料地豐富：一套一套的施工圖紙，配搭研究模型和初期手繪草圖，比上次回顧展更加立體耐看。原圖展出了由墨水筆一橫一直勾畫的平立剖面圖（當年電腦繪圖還未有完全普及）、節點構造，還有安藤忠雄在圖紙上寫下的一些設計修改，文字描述等。策展人大野彰子特意引導觀眾細味安藤忠雄於1980和1990年代的早期設計過程，以及修改每棟建築的獨特片段。

第1個作品——富島邸

很多人認為安藤忠雄作品是「永恆」的代名詞，他的建築也似是一個大型雕塑。一般來說，建築壽命在50年左右，之後便拆卸重建。富島邸證明安藤忠雄對建築

的解讀遠遠超出「永恆不變」的定義，他處理建築的手法反而是一種「長年累月的沉澱」。

原本是一棟住宅設計，由於客戶需求改變，安藤忠雄便將富島邸收購並改造成為自己的工作室——大淀工作室。工作室在1980和1990年代，11年間經歷四次加建工程，由一棟只有兩層高的「住宅」慢慢加建成為共七層的工作室。唯一不變的可能就是安藤忠雄的工作位置——設於採光中庭的底部，他的視點可以環顧不同樓層的工作情況。在原圖展中，更有一張手繪圖展示出一個九層的未來擴建計劃，從中可以見到安藤忠雄會持續思考已建成作品，計劃如何有機地生長。

第2個作品——住吉的長屋

自1973年首個作品富島邸建成後，安藤忠雄早期

都是設計私人住宅項目。1976年建成的住吉的長屋，是他35歲的作品，也是他第一個獲得日本建築學會的年度大獎的作品。作品概念更引起業內人士激烈討論，當年只算是一棟好壞參半的建築物。

建築面積只有650平方尺，長屋的外觀是一個長方形混凝土盒子，內部只有兩層四個獨立空間及一個天井庭院。簡單的建築形態和空間布局，安藤忠雄的設計突破在於挑戰傳統生活模式。沒有窗戶的房間、欠缺保溫隔熱系統的機電設備、不提供扶手欄杆的樓梯、沒有屋頂的天井空間，有人會認為長屋是一棟不能住人的失敗建築。封閉的房屋，內斂的庭院，安藤忠雄卻認為如此細節是令住戶減去生活上的繁瑣，在屋內與不斷變化的自然風景進行互動。50年過去，住吉的長屋確實開啟了近代日本住宅設計的大門。住吉

的長屋施工圖紙也有獨特製作方法，安藤忠雄在平面圖上加插大量的透視圖，目的是為施工單位容易掌握空間的構造。

第11個作品——光之教堂

被安藤忠雄形容為「unfinished architecture」，光之教堂分開兩期建造（1989年的教堂和1999年的日曜學校），據說近來正計劃由他拆卸舊牧師住所進行重建設計。光之教堂由於建造費用不多，周遭環境雜亂，一度令安藤忠雄對此項目存有保留。最後由教會人員多番遊說才打動大師。

安藤忠雄坦言建造成本只能設計一個長方形盒子，但他花一年的時間，以有限成本為盒子增設一道L形清水混凝土牆，形成教堂的大門及室內的特色牆。為

省下成本，教堂並沒有任何冷暖空調系統。與住吉的長屋類似，教堂是確確實實的「赤裸空間」（naked space）。安藤亦順道把室內的傢俬塗黑，用以突出主牆上由光線形成的十字架圖案。

十年後的日曜學校設計同樣給他不少難題：新舊經典如何並存。在原圖展中，看到安藤忠雄在建築模型及施工圖紙上不斷來回的筆跡，可以想像到這個擴建項目是如何折騰。最終設計與原光之教堂一樣，但室內空間則與之相反，以更多的側窗引入自然光，便利學校的教學運作。

第10個作品——水之教堂

比光之教堂早一年完成，是建築大師同一系列作品。原來水之教堂也是安藤忠雄第一棟在北海道完

成的宗教建築（在此之前，他的作品大多是住宅及商業類，只有1986年六甲教會是宗教建築，但規模較小）。這座教堂奠定了他在公共建築設計的影響力。

　　位於北海道的勇拂郡，水之教堂由一大一小兩個方形互相重疊組成，旁邊由一道L形清水混凝土牆包圍建築主體及人工水池。面對四季分明的場地特色，安藤忠雄把建築想像成與大自然融為一體的「藝術裝置」。教堂以不同空間營造有序列的場景，引領訪客一步一景到達禮拜堂。禮拜堂地板採用黑御影石，令水池顏色反射至室內。整個教堂的物料運用都非常純粹，這特色也在早期建築模型中體現出來。木板砌的場地，加上銀色的比例模型，呈現出水之教堂最原始的概念。

建築旅行

安藤忠雄迄今已完成超過200棟建築物，在日本國內超過100棟（兵庫縣共59棟、大阪府共48棟、東京共34棟、京都共13棟）。近年流行建築旅行，下次到日本旅遊時，也可以考慮參觀大師的作品，親身感受安藤忠雄的建築物張力。

回顧失敗的隈研吾

"NATURE IS SYNONYMOUS WITH CHANGE AND POTENTIAL. WHATEVER SEEMS FIXED AND IMMUTABLE WITHIN OUR MYOPIC HUMAN TIME-SPAN, IS STILL IN FLUX OVER GLACIAL AEONS BECAUSE IT'S FREE PARTICLES."

KENGO KUMA

隈研吾

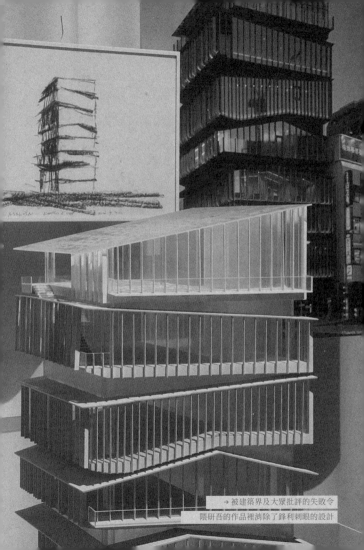

出道即失敗

2018年初隈研吾在東京站畫廊舉行首個個人回顧展，規模龐大，佔據兩層的展覽空間，展出30年實踐過的50餘個項目。「失敗」可能是隈研吾事業上一個重要的關鍵詞。已年過60歲的他，在1990年代初設計第一棟建築M2，卻立即被建築界及大眾批評得體無完膚，認為隈研吾的後現代設計語言已不合時宜。他在東京的事業也因此陷入停滯狀態，闊別當地長達十年。這段歷史幾乎出現在他往後的每一本著作中，可想而知M2的失敗是多麼刻骨銘心。對他而言，第一次重大失敗令其設計哲學裡消除了「成功」二字。他的建築再也找不到鋒利刺眼的設計。

隈研吾從挫折中悟出「失敗的美學」，2000年伊始編著了兩本重要的書籍《負建築》和《三低

主義》，大膽提出如何以弱勢妥協的態度尋找新建築方向，對抗流於表面、過於喧鬧的現代建築潮流。經歷低潮，流放過城市邊沿，他感悟到建築的出現不應對環境造成敵意，內斂不強勢，反對造形主義，以研究物料運用作為設計建築的手段，弱化建築與自然環境的界線。他的建築慢慢變得毫不「好勝」。

還原建築

作為首個大型個展，隈研吾把策展題目定作「a LAB for Materials」，將歷來30年的項目分為竹、木、石、紙、土、鐵、布料和玻璃等等，並在展覽現場展出大量一比一尺度的建築構件，如南青山微熱山丘店、北京長城腳下公社竹屋、蘇格蘭V&A丹地分館、杭州中國美術學院民俗藝術博物館等等，仿佛把散落

世界各地的作品帶回東京，逐一向觀眾呈現。一般建築展覽大多以相片、展板、建築模型為主，把實際的建築設計還原到概念狀態才面向觀眾。此策展手法通常過份美化建築。反之，隈研吾的策展把最赤裸、活生生的建築現實展出，以最有力的建築質感成為展覽核心。

很多建築師的設計靈感都源於大自然，可是只有隈研吾才能把大自然千變萬化的形態直接轉化為新建築美學。在GC口腔科學博物館的概念說明中，他提出以粒子細胞作為構造的單位，完全顛覆了木材固有的點、線、面應用，後續的福岡Starbucks、伊豆Coeda House等等便是粒子細胞概念的延續。每種自然材料，配以一系列的項目實踐，表現出隈研吾「取於自然，用於自然」的認真和嚴謹，讓物料成為建築的

「主角」而並非以「自然」之名美化建築。

建築品格

　　或許是否成為「大師」對隈研吾本人根本不重要，在失意時沒有自怨自艾，得意時不被名氣沖昏頭腦，可見隈研吾「道行」甚高。對他而言，更重要的議題可能是如何讓建築回歸自然和怎樣把「建築」弱化，令人類與環境和諧共存。隈研吾擁有「妥協」的人生觀，建築的品格也滿有內涵氣度。

拜訪日本唯一
建築模型展館

"SOCIETY
TODAY
IS ON THE
CUSP OF
ATTAINING
TRUE
DIVERSITY."

WAREHOUSE
TERRADA

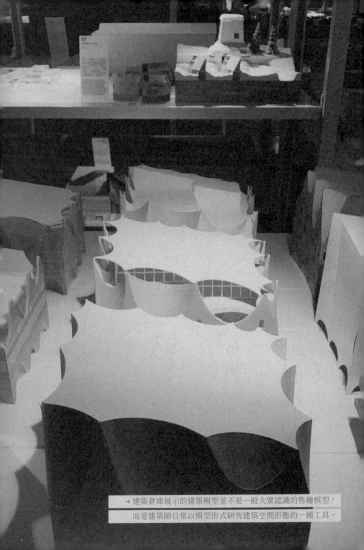

→ 建築倉庫展示的建築模型並不是一般大眾認識的售樓模型，
而是建築師日常以模型形式研究建築空間形態的一種工具。

貯存的文化力

建築倉庫（Archi-Depot）是由一間提供專業貯存業務的企業寺田倉庫（Warehouse Terrada）營運的藝術空間，是日本唯一的建築模型藝術館。寺田倉庫1950年創立，於二次大戰後以儲存糧食作為核心業務，連日本天皇的大米也是由寺田保管，絕對是貯存業務的龍頭。但為何一家貯存企業會與建築設計拉上關係呢？可能要由前社長中野善壽開始說起。

寺田倉庫早於1975年開始藝術品貯存業務。至2011年主要股東第二代的中野善壽返日接管業務，以藝術文化角度思考現代貯存業的路向。在與一眾藝術文化界的持份者互相交流後，最終把傳統業務現代化，時尚化。寺田倉庫的角色由一個服務提供者轉化為文化藝術產業的擔當。短短五年間創立年度寺田藝術賞，

致力推動文化藝術發展項目，如向年輕藝術家提供藝術工作室資助、邀請隈研吾設計的日本傳統顏料作畫店PIGMENT、舉辦藝術講座與課程、紅酒貯存、影像檔案復修等。寺田倉庫更加把品川區天王洲約七萬平方尺的倉庫改建成藝術街區Bond Street，涉獵城市更新企劃。這些由中野先生策劃的項目令寺田倉庫在短短五年內獲利增長七倍，成為一個文化創意產業成功營運的好例子。

是倉庫也是美術館

說回建築倉庫，寺田倉庫方面認為東京地少人多，設計事務所空間擠迫，難以擺放大量建築模型，於是改建倉庫其中一部份成為建築倉庫，以相宜價格提供貯存建築模型的空間，並開放給公眾參觀。這個一石

二鳥的概念得到不少著名建築師支持，例如青木淳、隈研吾、坂茂、丹下健三等等。

　　建築倉庫展示的建築模型並不是一般大眾認識的售樓模型，而是建築師日常以模型形式研究建築空間形態的一種工具（可理解為概念模型）。這些概念模型是在漫長過程中產生出來的物件，記錄建築師在設計中的思考變化。以青木淳的展品為例，單一項目已經展出十多二十個類似的概念模型。雖然美術館地方不大，但相信有興趣了解建築的公眾都會在館內待上一兩小時。美術館更會以不同的策展主題展示各類模型，定期更換不同的展覽。近來，建築倉庫更推出網上版本——Archi-Depot Online，供大眾隨時欣賞建築模型之美。

→ 建築倉庫曾舉辦美國建築師 Steven Holl 作品展

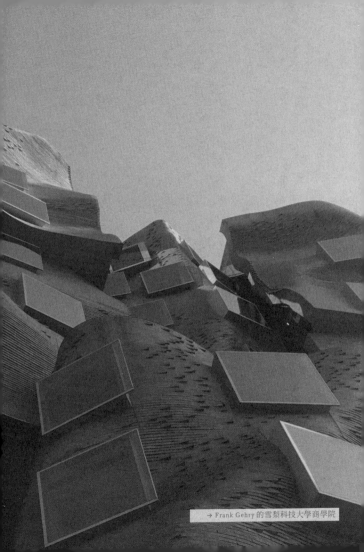

→ Frank Gehry 的雪梨科技大學商學院

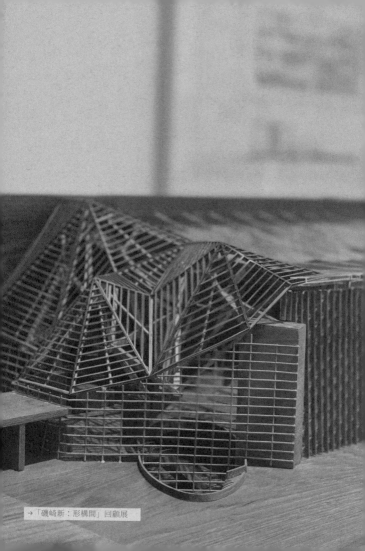
→「磯崎新：形構間」回顧展

鳴謝

相片提供

Keith Chan

Pan Tang

Angus Lau

Karen Au

Yuki Li

Kit Chan

Kevin Mak

Eva Leung

Melody Chu

Azalea Fung

**曾合作的
雜誌編輯**

Germo Leung

Kelvin Ko

Inez Chan

Alice Leung

Simone Chen

原文曾刊載於

《號外》

Hypebeast

Tao Magazine

《IDEAT 理想家》

→ 安藤忠雄的光之教堂團則

→ 磯崎新的藝術印刷品

書名　建築文雜

作者　彭展華

責任編輯　羅文懿

書籍設計　毛灼然

出版

三聯書店（香港）有限公司

香港北角英皇道 499 號北角工業大廈 20 樓

Joint Publishing (H.K.) Co., Ltd.

20/F., North Point Industrial Building,

499 King's Road, North Point, Hong Kong

香港發行

香港聯合書刊物流有限公司

香港新界荃灣德士古道 220-248 號 16 樓

印刷

美雅印刷製本有限公司

香港九龍觀塘榮業街 6 號 4 樓 A 室

版次

2024 年 7 月香港第一版第一次印刷

規格

48 開（105mm x 145 mm）320 面

國際書號

ISBN 978-962-04-5470-7

三聯書店
http://jointpublishing.com

JPBooks.Plus
http://jpbooks.plus